U0165152

前　言

　　在两年前王鲁宁、王琳、王敏三位教师就开始了她们的第一部关于儿童画教材的构思工作。这一计划最早来源于三位教师的一个共同愿望，就是将她们在教学中想对孩子和家长们说的话、画的画，用教学笔记的形式呈现给家长和孩子，同时这个教学笔记作为她们从事教学这么多年来的小结，详细阐释了她们对儿童心理、儿童画和当代儿童教育现状的总体看法。

　　三位教师都是科班出身，可以说从幼时就受艺术的影响，直到走上工作岗位，对艺术和艺术教育有着深刻的认识，这种深刻的认识来源于她们的亲身实践。2005年3月，三位教师将她们的零星笔记和想法与我交流，我说我们俗气点儿，也编一套儿童画教材吧。正巧出版社有这个计划，她们当即承应了，大约三次的聚议，便商定将这件事办起来。之后，到几个书店和网上查阅有关书籍，发现出版业内做此类书籍的还不少，竞争非常激烈，争相吸引家长和孩子们的注意力。但真正贴近家长和孩子们心理的书不多，甚至屈指可数，或多或少地脱离了"教育"二字的本身含义，好像掉进了云雾里，应接不暇。

　　故此我将下面一段我非常喜欢的小寓言，拿出来以期讲清"培养、教育"的真正含义。一天，动物们办了一所学校。教育委员会由狮子、老鹰、海豚、松鼠和鸭子组成。它们将跑步、飞行、游泳列为必修课，并出台了一份教学大纲。大纲的开头是这样写的：动物王国的每个公民都要学会教学大纲规定的所有课程。虽然狮子在跑步课上表现最好，但它的爬树课却问题重重，他总是从树上摔下来，弄得四脚朝天。很快它的脊柱就受伤了，连跑步都无法正常进行。因此，它的跑步课不但没得高分，分数甚至比别的动物都低。老鹰是无与伦比的飞行大师，但游泳课让它的翅膀

虚弱无力，还受了伤。很快它的飞翔分数就同松鼠一个档次了。老鹰的游泳课从来没及格过，更别提爬树了。鸭子倒学会了所有的课程，但没有一样精通——跑起步来像醉汉，游起泳来瞻前顾后，飞翔水平马马虎虎。由于鸭子总是十分遵守纪律，它被获准免修爬树课程。在它们身上大家终于看到了教育大纲的成果。动物们终于认识到，它们的教学大纲是糟糕的。教育不是按设定的同一个模子对所有人进行塑造，不是把一些知识灌进孩子幼稚的头脑。教育是通过某种方式激发学生的潜能，让学生感悟到真理，而不是把真理强加给他们。如果我们不想让孩子成为没法跑的狮子、不能飞的老鹰和平庸的鸭子，我们就应该让他们受到真正的教育，而不应仅仅是对他们进行说教。

　　我有意将她拿出来献给那些载着孩子东奔西走、排队报名的家长们和在"严冬酷暑"中接受磨砺的孩子们，希望能起到点儿有益的作用。我想这也是三位老师的初衷和写就此书的愿望，我想当您看到和使用这套书后，您会发现这是一套富有诚意的书。

　　最后感谢三位老师为这套书付出的辛劳。同时感谢各位艺术教育界的专家学者在百忙之中提出了中肯意见。

<div align="right">

编者语

2007 年 7 月 20 日

</div>

目 录

这是水性彩色笔

怎么使用它呢?

- 我们把笔倾斜一些就能画出较粗的线条。

- 把笔立直些,用笔尖可以画出较细的线条。

- 我们可以画出许多种线条。

把浅颜色涂在深颜色上面会产生新颜色。

三 原 色

我们把它们互相混合起来就可以得到另外三种颜色和黑颜色了。

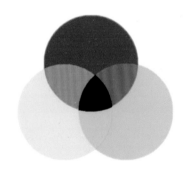

把深颜色涂在浅颜色上面几乎没有变化。

让我们来认识一下颜色

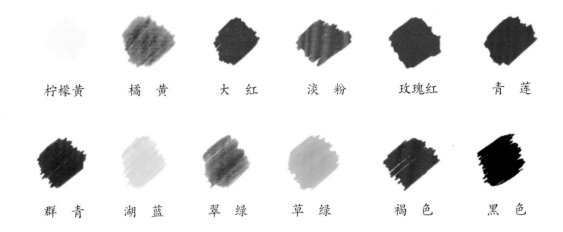

| 柠檬黄 | 橘黄 | 大红 | 淡粉 | 玫瑰红 | 青莲 |

| 群青 | 湖蓝 | 翠绿 | 草绿 | 褐色 | 黑色 |

使用彩色笔

用彩色笔画出
不同颜色的点。

用两支彩色笔
画出双重线条。

在涂了颜色的背景上
画出图案。

用不同的颜色
涂满整个区域。

把涂满颜色的区
域用黑色描边。

用水涂过画的表
面，使不同颜色相
互融合。

一种颜色涂的层数
越多，颜色就越浓。

在彩色笔涂好的
地方滴几滴水。

把两种颜色交错涂
上会出现另一种不
同的颜色。

第 1 课 孔雀

哇!孔雀开屏啦!好美丽的羽毛,五彩斑斓、绚丽多姿,小鸟环绕在它的周围快乐地歌唱,鲜花为它竞相开放,让我们用画笔将它描绘下来吧!

教师范画

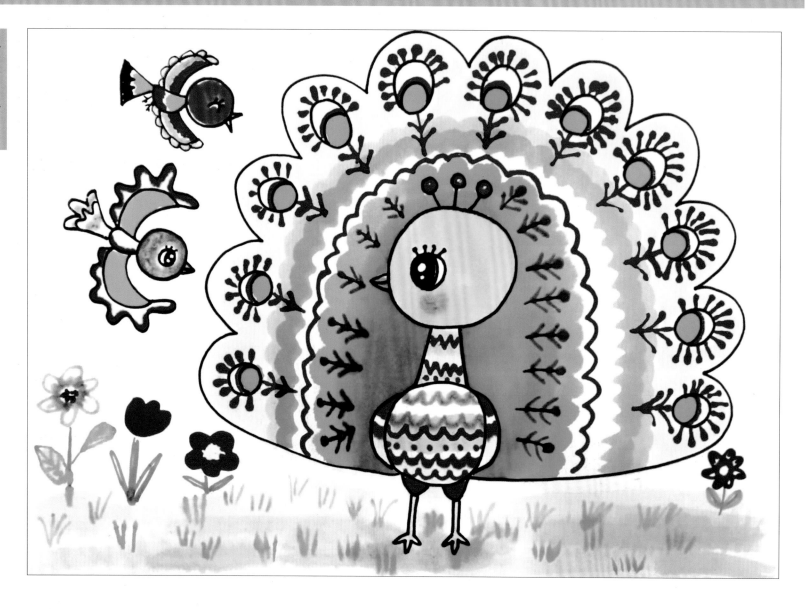

相关知识链接

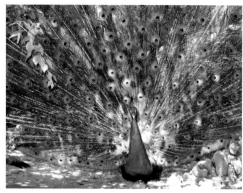

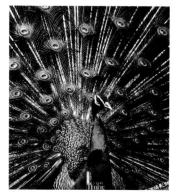

范画步骤（一）

先在画面中间画出小·孔雀的头和身体。

范画步骤（二）

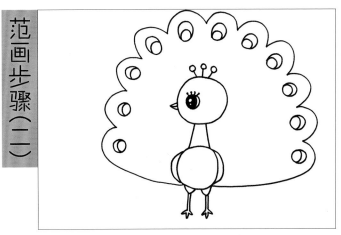

画出小·孔雀扇形的大尾巴，并在上面画出花纹。

范画步骤（三）

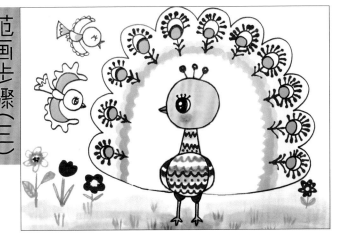

我们可以先涂上小·孔雀的头和身体，再涂其他部位，但尾巴的颜色要与头及身体的颜色有所对比。

范画步骤（四）

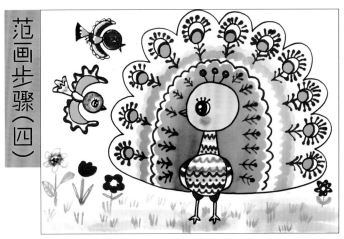

最后整理画面。可以用彩色笔直接给小·孔雀添加漂亮的羽毛和身上的花纹。

孩子的画

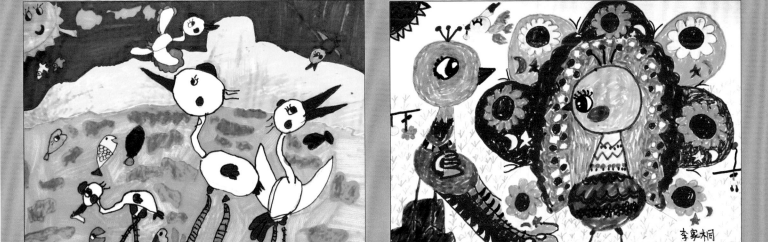

朱志鑫　男　五岁　　　李家桐　男　六岁

第 2 课 向日葵

向日葵开花了,几只小·鸟欢天喜地地飞来欣赏,"真美呀!好像太阳!"一只小·鸟说,"向日葵花的中间跟别的花不一样,那些小·点点是什么呢?""小·朋友,你知道那些小·点点是什么吗?

教师范画

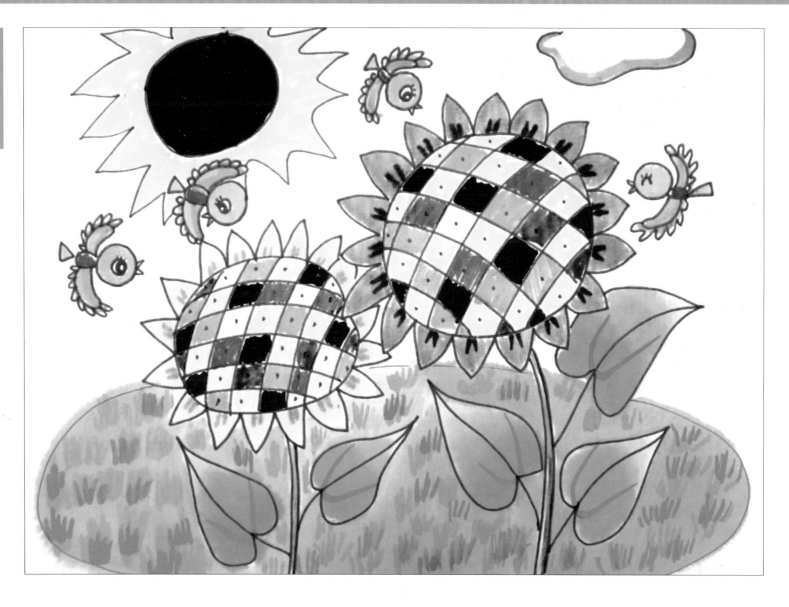

相关知识链接

范画步骤（一）

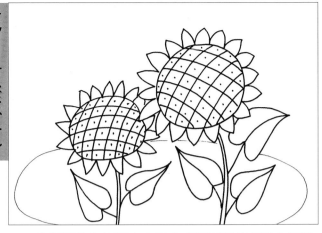

先用铅笔在画纸中央画出高矮不同的两朵向日葵。

范画步骤（二）

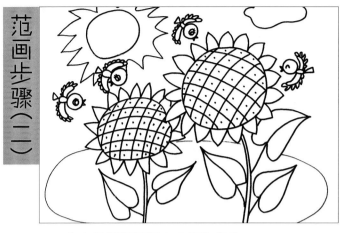

在向日葵周围添上太阳和鸟儿。

范画步骤（三）

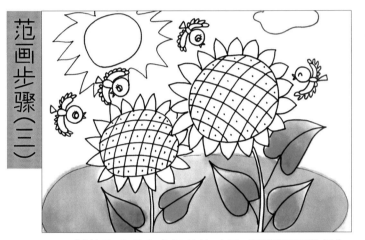

涂地面、小草和向日葵的叶子时要用不同的绿色。

范画步骤（四）

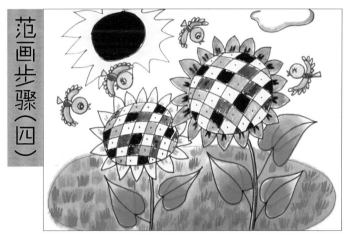

涂向日葵的花蕊时，我们用各种各样的颜色，让它看起来像个彩色魔方！

孩子的画

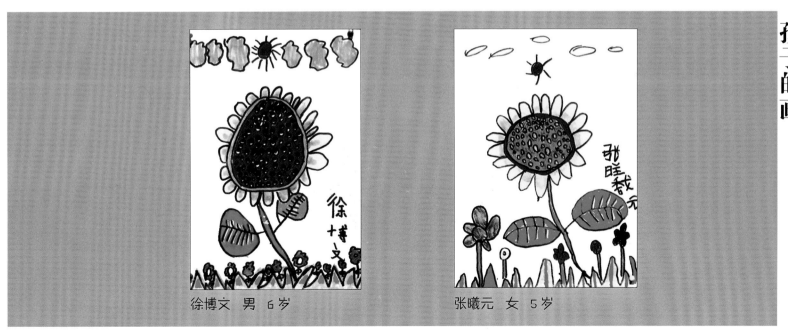

徐博文 男 6岁

张曦元 女 5岁

5

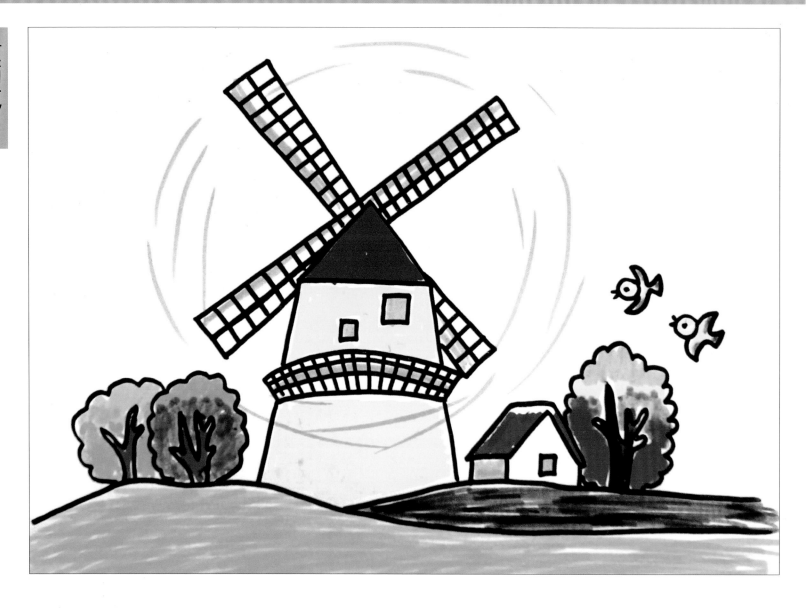

第 3 课 大风车

小山坡上迎风而立的风车可威风了,它会把风变成能量,帮助人们做好多事情。风是大自然的财富,小朋友你知道风车把风变成了什么能量吗?

教师范画

相关知识链接

范画步骤（一）

在画面中间画出大风车的轮廓和地面的位置。

范画步骤（二）

在大风车的旁边添画几棵小树和矮矮的房子。

范画步骤（三）

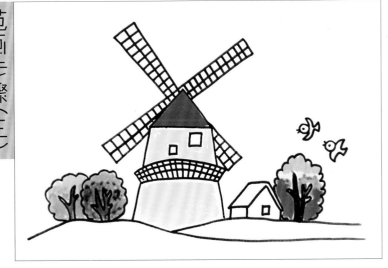

用红、黄、橙等暖色涂大风车的颜色。注意：小树的颜色要和大风车区别开。

范画步骤（四）

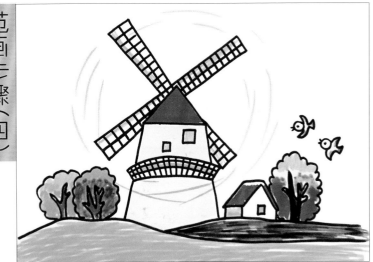

用嫩绿色和深绿色涂上草地。最后在大风车的风叶周围画上几条弧线。怎么样？大风车已经转动了吧！

第 4 课　美丽的房子

你想自己设计一座房子吗?房前有鲜花小草,房后有树木小山,墙上有最美的图案。你想为你的朋友们设计几座房子吗?让他们成为你的邻居吧!

教师范画

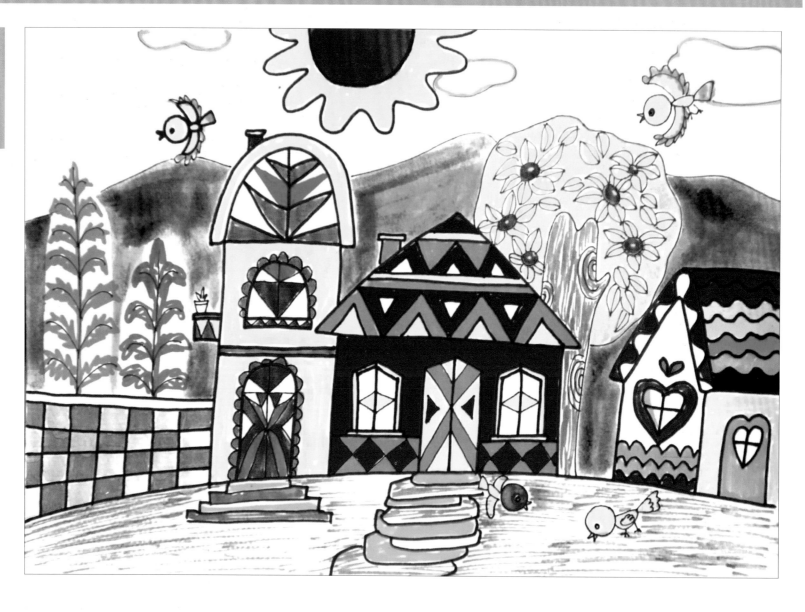

相关知识链接

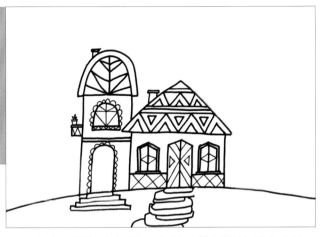

范画步骤（一）

先在画面的中间画出高矮形状不同的两座房子。

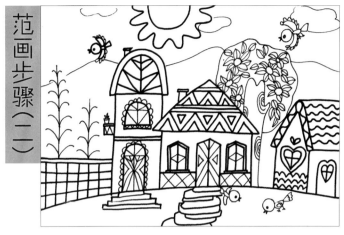

范画步骤（二）

在房子周围添加更多景物，并在房子上加以装饰。

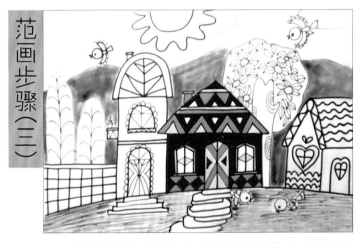

范画步骤（三）

涂色时要考虑好房子、地面和后面的小山分别用什么颜色。相邻的房子要用另外一些颜色。

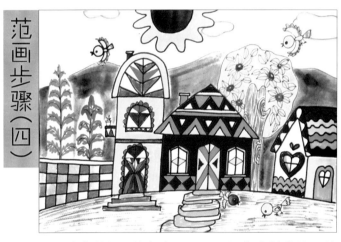

范画步骤（四）

涂完整幅画的颜色，可以用黑色或其他较重的颜色重新勾画所有的线条，这样颜色就不会混在一起了。

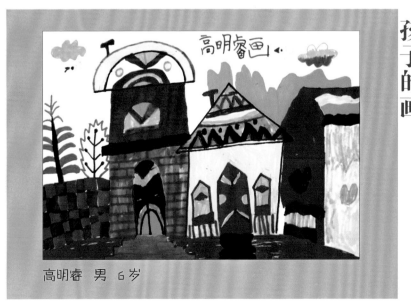

孩子的画

高明睿　男　6岁

第 **5** 课 有树的风景

天高高的，云儿被风轻轻地吹着，阳光下有树木点缀、群山环绕的美丽画面，真令人陶醉！让我们爱护环境吧。

教师范画

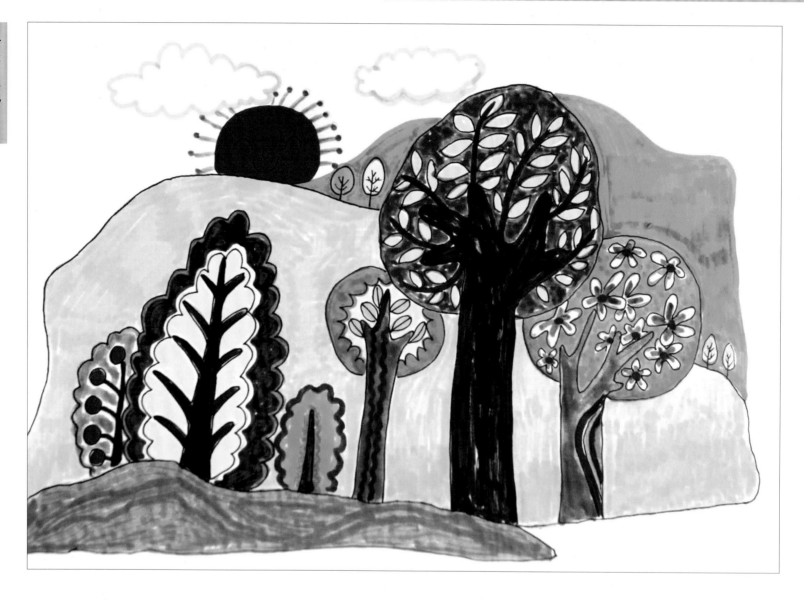

相关知识链接

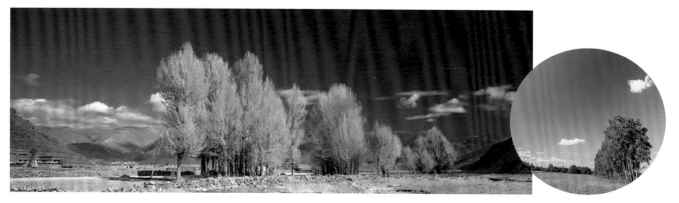

范画步骤（一）

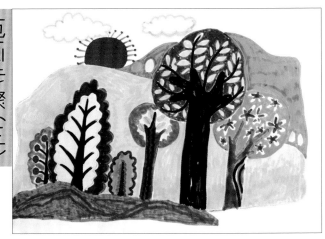

我们先画出错落的小山和几棵较重要的树。

范画步骤（二）

添画树的叶子和花纹。再让太阳公公露出半张笑脸。

范画步骤（三）

涂色时要注意色彩的冷暖搭配和深浅变化。

范画步骤（四）

用黑色勾勒所有的线条，使画面更有装饰性。

孩子的画

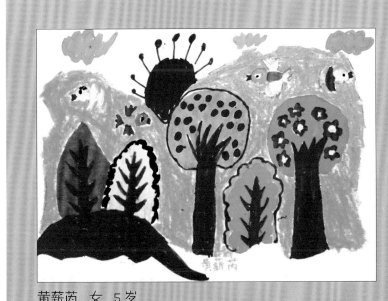

黄薪芮　女　5岁

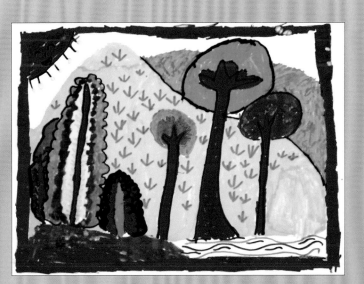

王家彬　男　6岁

第 **6** 课 快乐的太阳

太阳的头上有了棒棒糖的光芒，我们的生活就有了快乐和甜蜜。我们同太阳共享每一天的快乐。快乐的太阳，让花儿艳了，叶绿了，风暖了，我们脸上的笑容也更加的灿烂了。

教师范画

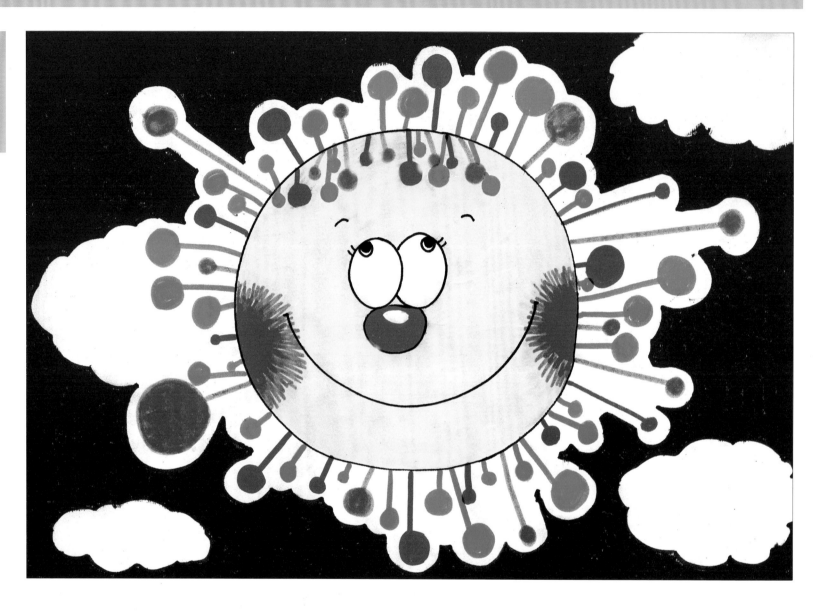

相关知识链接

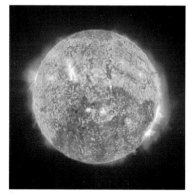

范画步骤（一）

画出太阳圆圆的脸,画得大一些。注意画面的构图。

范画步骤（二）

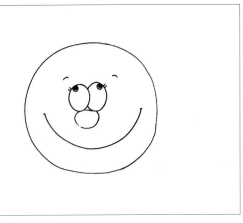

请你为快乐的太阳添加它的表情。

范画步骤（三）

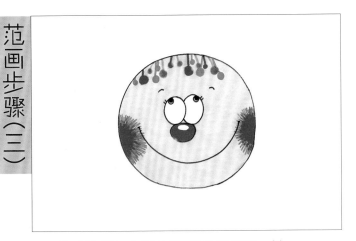

为太阳添加太阳的光,就像棒棒糖一样。

范画步骤（四）

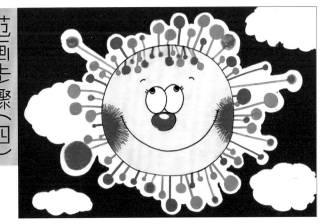

为快乐的太阳加上背景吧,看看谁心中的天空最美丽。

孩子的画

崔博雅　女　5岁

刘旭晨　男　4岁

第 7 课 兔儿乐队

三只可爱的小兔组成了一个乐队！每只小兔都有自己的绝活，经常为它们的朋友演出，如今已成了动物王国里的小明星了。

教师范画

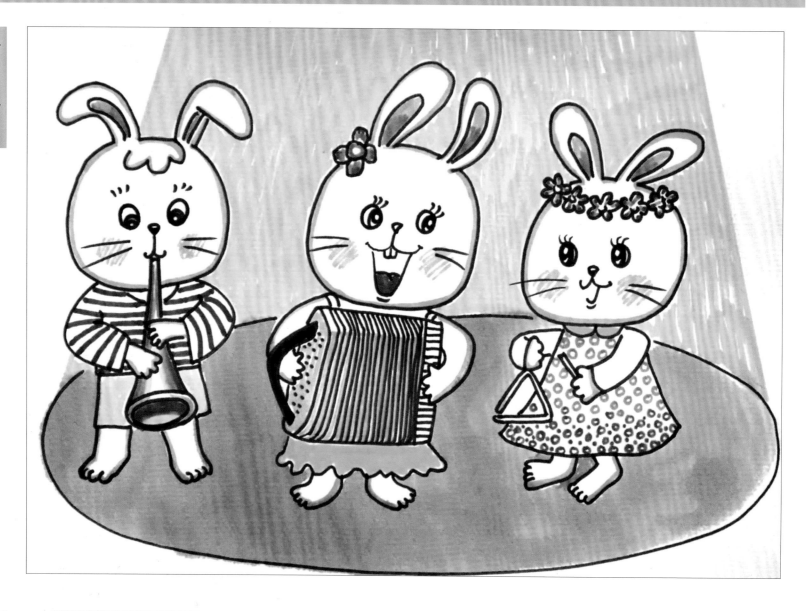

相关知识链接

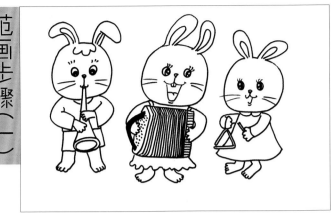

范画步骤（一）

我们在画纸的中间画出拉手风琴的小兔，再分别把另外两只小兔画在它的左右。

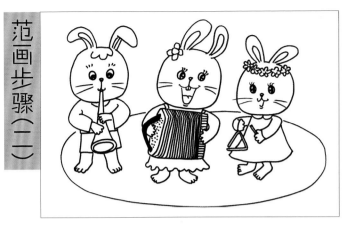

范画步骤（二）

给三只小兔装饰得更漂亮，戴上美丽的花环。

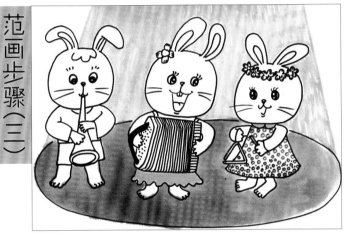

范画步骤（三）

涂上舞台和灯光颜色。

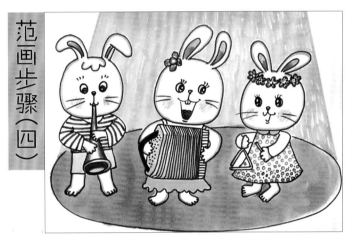

范画步骤（四）

现在我们来涂小兔的服饰颜色。瞧！"兔儿乐队"的演出开始啦！

孩子的画

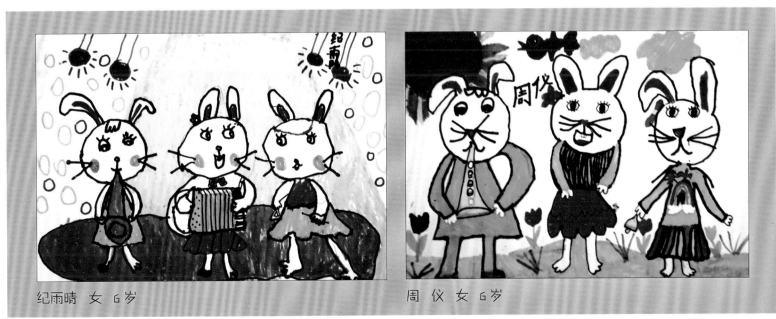

纪雨晴　女　6岁　　　　　周仪　女　6岁

第 **8** 课 美丽的花瓶　　一个陶制的宽口花瓶里插满了新摘的鲜花，把它们摆在窗前，准会带来一天的好心情！

教师范画

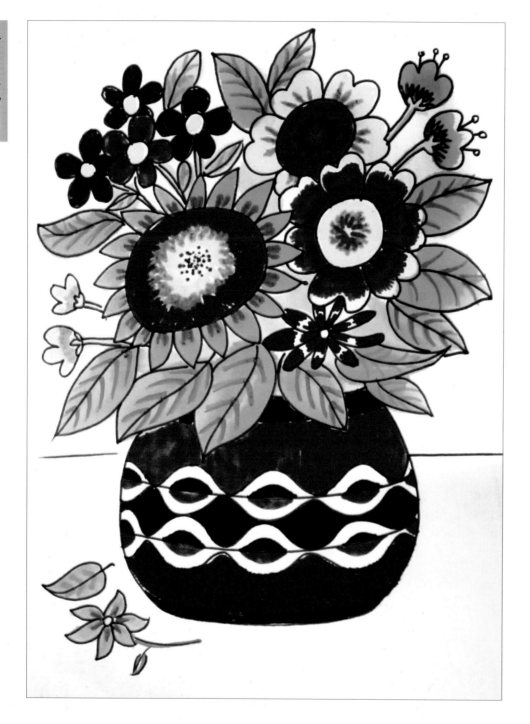

相关知识链接

范画步骤（一）

先在画面中间偏下的位置画出花瓶，再往瓶口上方画两朵最大的花。

范画步骤（二）

多画一些较小的、形状不同的花和叶子，并在花瓶上添加图案，使画面更丰富。

范画步骤（三）

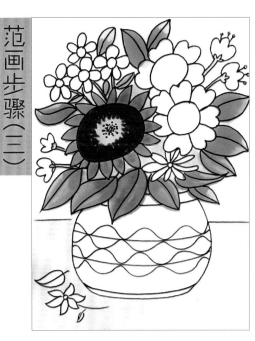

我们可以先涂花的叶子，这样再涂花的时候就可以避免重复叶子的颜色了。

范画步骤（四）

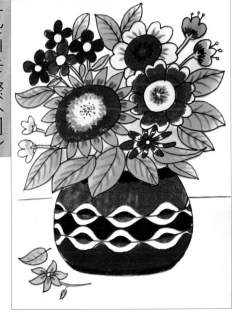

瞧！我们已经完成了一幅很漂亮的静物画。

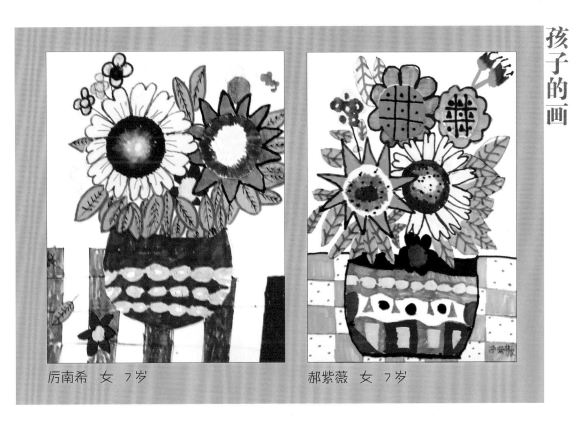

厉南希　女　7岁

郝紫薇　女　7岁

孩子的画

教师范画

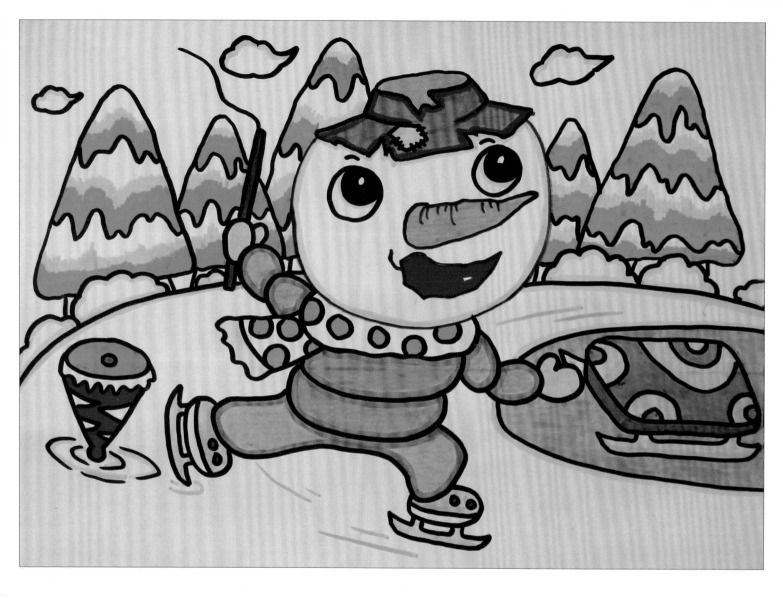

相关知识链接

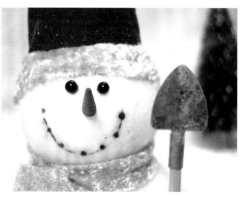

范画步骤（一）

从帽子开始画出小雪人的头，用胡萝卜，大纽扣和辣椒给小雪人做脸，再穿上厚厚的棉服。瞧，它还有双神气的冰鞋，小雪人既会滑冰车又会玩陀螺。

范画步骤（二）

用遮挡的方法画出冬天的树林，添画云彩、雪堆和冰面。

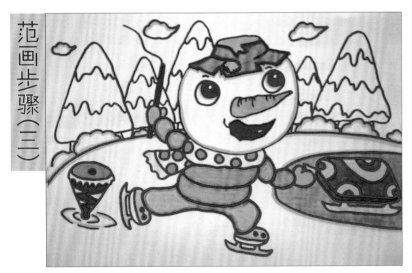

范画步骤（三）

给小雪人上色时要以浅色为主，衣服多用暖色，冰也要淡淡的颜色，冰车和陀螺要简单明了。

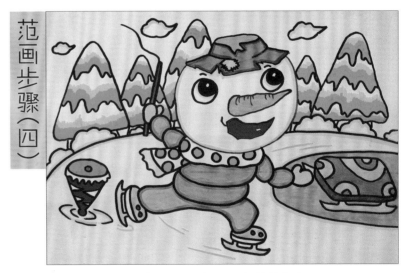

范画步骤（四）

用渐变的方法画树林，然后添加其他颜色。

第 10 课 ·小·猴吃瓜

小·朋友你喜欢吃水果吗？这有一只小·猴子超爱吃水果。你也来画出爱吃的水果吧！

教师范画

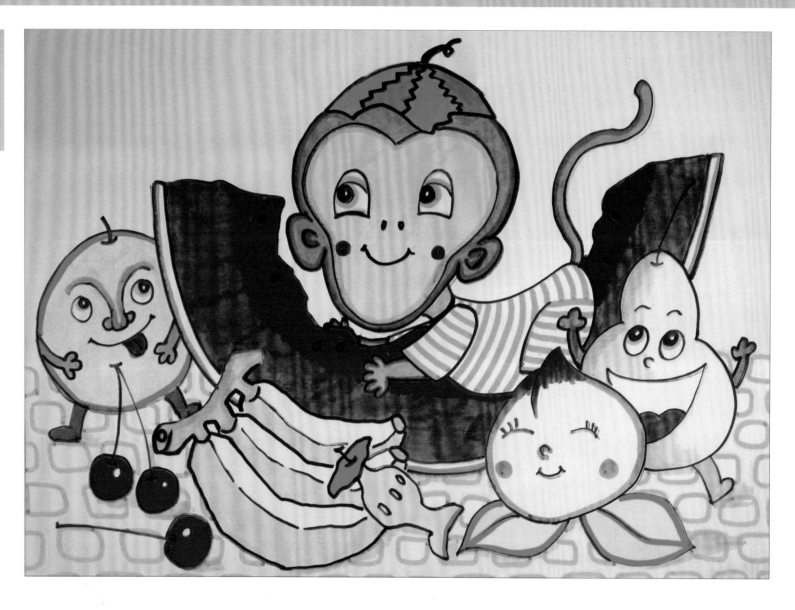

相关知识链接

范画步骤（一）

香蕉,桃子,还有樱桃,小朋友你还爱吃什么水果? 快画出来吧。

范画步骤（二）

接着画出调皮的小猴子,它骑在西瓜上吃得多开心啊,连苹果宝宝都馋了。

范画步骤（三）

给香甜的水果上颜色吧! 我要忍不住了,真想大吃一顿。

范画步骤（四）

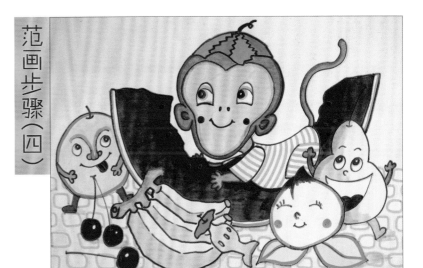

小朋友,给你的猴宝宝也上色吧,还要配合水果添出桌布的花纹。

教师范画

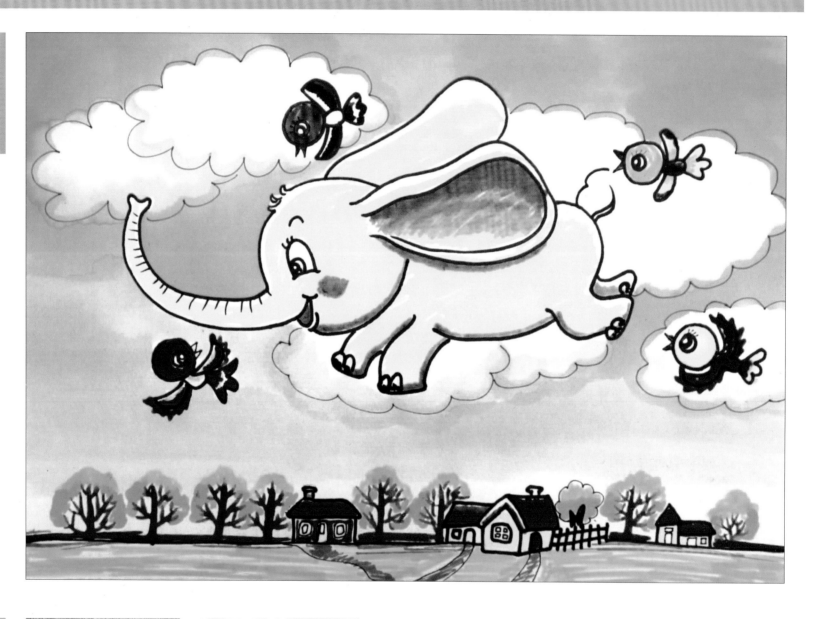

相关知识链接

范画步骤（一）

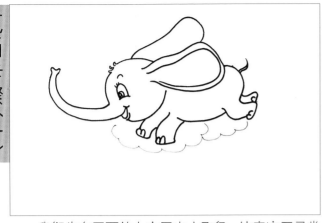

我们先在画面的上方画出小飞象。注意它不寻常的大耳朵！

范画步骤（二）

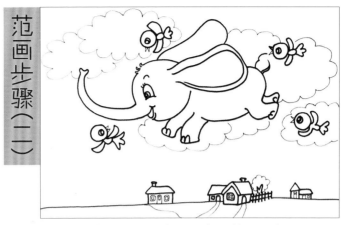

在小象周围添画鸟儿和白云等，别忘了下面的小房子。

范画步骤（三）

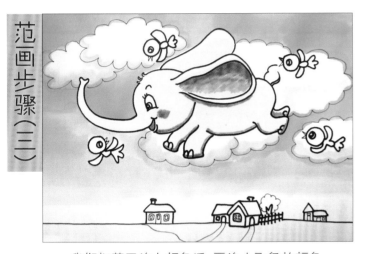

我们把蓝天涂上颜色后，再涂小飞象的颜色。

范画步骤（四）

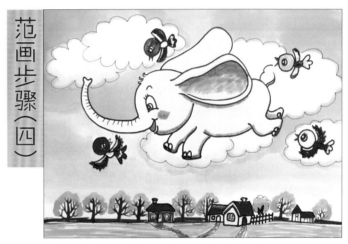

最后，我们把周围环境的颜色涂上，白云可以直接留下来不涂色。

孩子的画

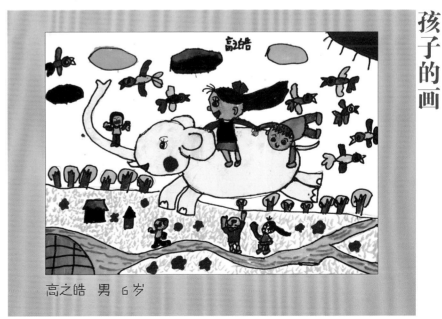

高之皓　男　6岁

23

第 **12** 课　毛毛虫的奇遇　春天里，草儿绿了，花儿开了，毛毛虫也成长起来了。太阳把草地照得暖暖的，毛毛虫也到草地上晒太阳。毛毛虫在草地上遇见了好朋友！好奇怪，好朋友分不清哪个是毛毛虫的头了。

教师范画

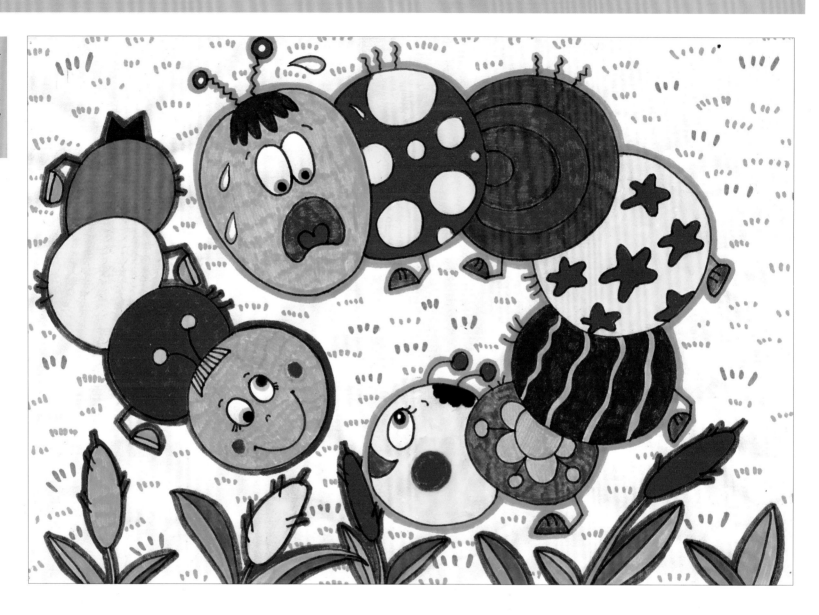

相关知识链接

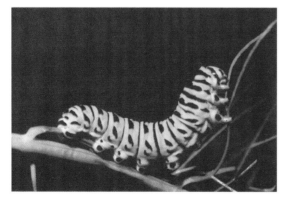

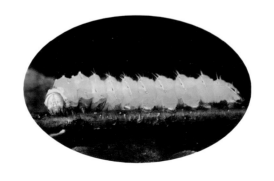

24

范画步骤（一）

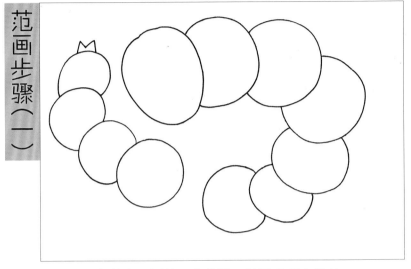

用深色笔在画纸的适当位置开始画毛毛虫的头。

范画步骤（二）

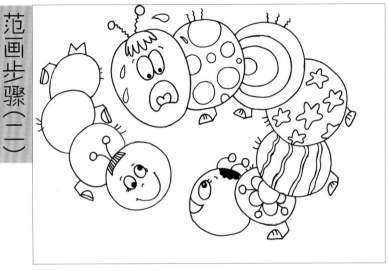

毛毛虫的身体像火车的车厢一样，一节一节的。

范画步骤（三）

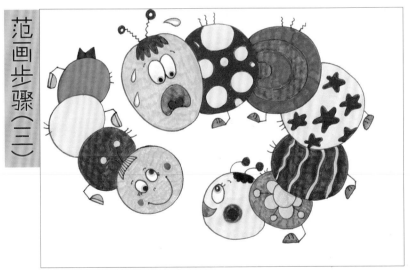

为毛毛虫穿上漂亮的衣服。

范画步骤（四）

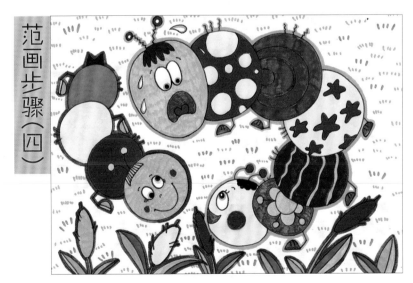

加上草地和毛毛狗使画面更加丰富。

第 13 课 小汽车

马路上的交通工具有好多种,自行车、大卡车、面包车、大客车,还有小汽车。现在让我们来学一学小汽车的画法吧。我们用不一样颜色的线条把背景画出来。

教师范画

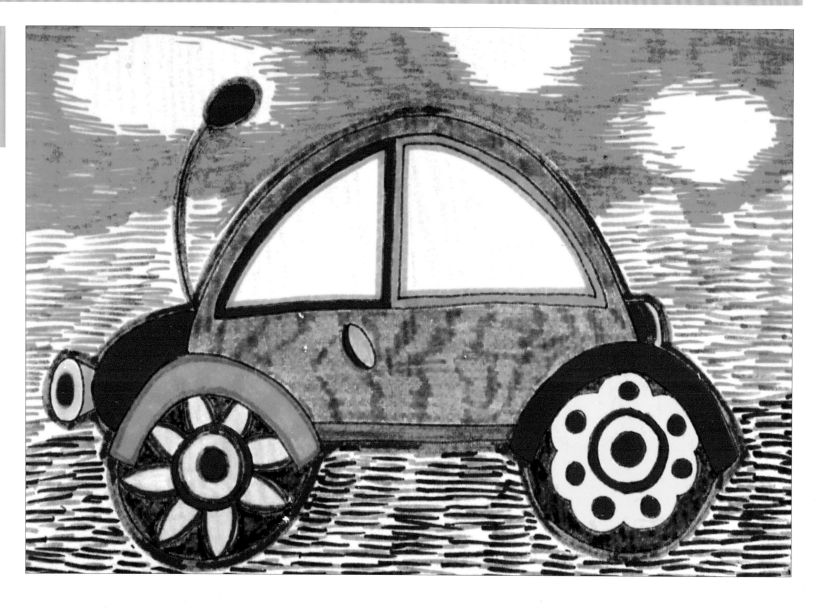

相关知识链接

范画步骤（一）

我们先来把车的外形画出来。

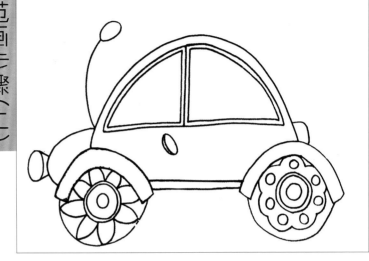

范画步骤（二）

为小汽车装上车窗、车灯。

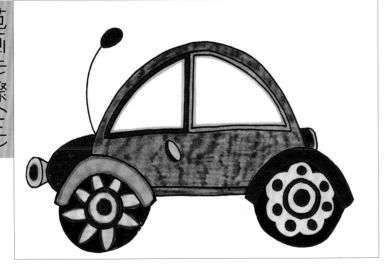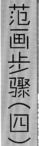

范画步骤（三）

快来,为你的小汽车上颜色吧。

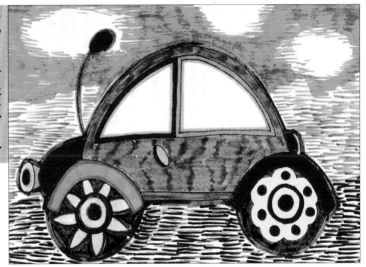

范画步骤（四）

为了表现小汽车奔跑的速度,我们用不一样颜色的线条把背景画出来。

第 14 课 · 小·月亮睡着了

夜深了,黑黑的天空突然热闹了起来。小·星星亮晶晶,月亮,月亮真美丽。不发光的小·月亮,被罩上了一层金边,在白白的云彩上跳来跳去捉迷藏。

教师范画

相关知识链接

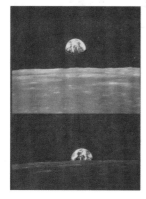

范画步骤（一）

先在画面中心位置用浅色笔画出月亮的外形。注意月亮要两头尖尖、弯弯的。

范画步骤（二）

来给小·月亮加表情吧，一边画一边问：月亮，月亮，睡了吗？

范画步骤（三）

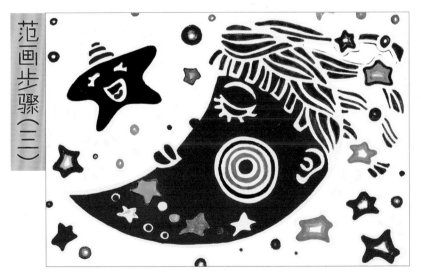

来给月亮添上它的好朋友吧，加星星。

范画步骤（四）

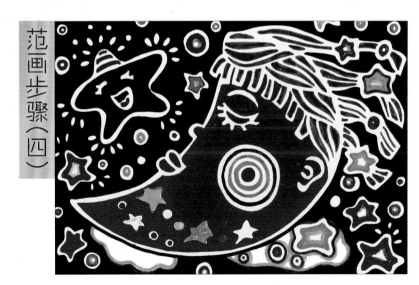

完成画面，这样我们就有了一幅美丽夜空的画了。

第15课 采蜜

蜜蜂分为蜂后、雄蜂和工蜂三类。蜜蜂腹部末端有一根小毒针,是防身武器。工蜂嘴上还长有吸管,用来吸取所需要的东西。蜜蜂不仅能酿蜜,在采花粉时还能给农作物传播花粉,使粮食增产,所以是益虫。

教师范画

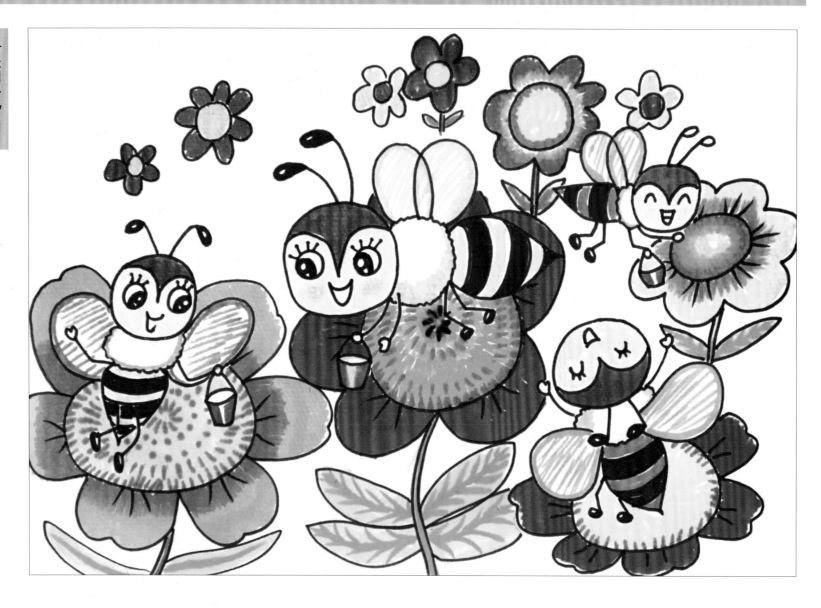

相关知识链接

范画步骤（一）

先用深色的笔画出漂亮的小蜜蜂,再画出小蜜蜂工作的岗位——向日葵。

范画步骤（二）

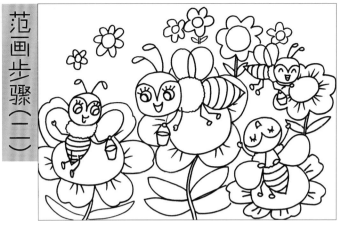

在周围添加远处的花与草。

范画步骤（三）

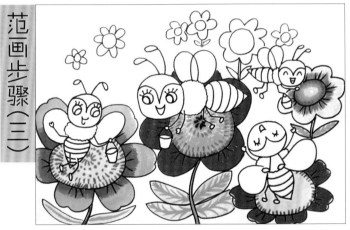

先给大的花朵上色,注意冷暖色的搭配。

范画步骤（四）

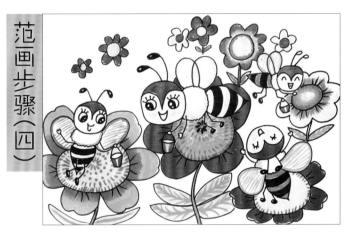

来小朋友给勤劳的小蜜蜂和远处的花草上色吧。

孩子的画

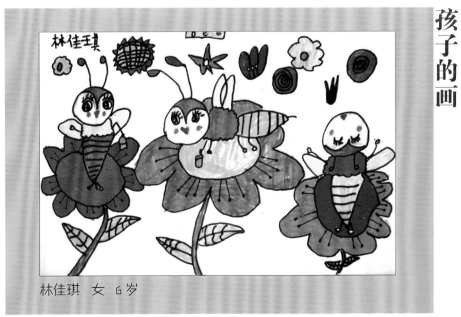

林佳琪　女 6岁

第16课 瓢虫选美

夏日里,瓢虫们都穿上了自己漂亮的新衣服。树叶、树枝都成了瓢虫们展示美丽形象的舞台。让我们比一比、选一选、看看谁最美?

教师范画

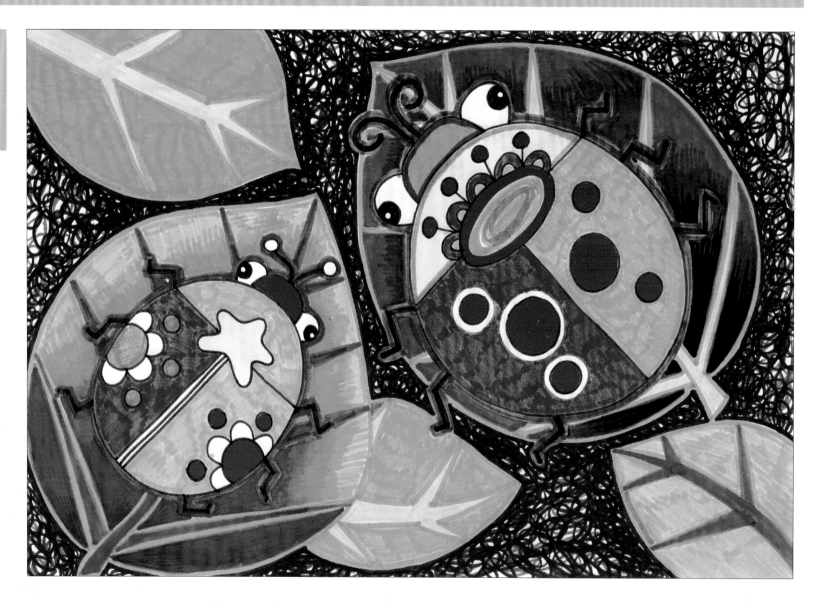

相关知识链接

范画步骤（一）

在纸上适当的位置，画出瓢虫的外形。

范画步骤（二）

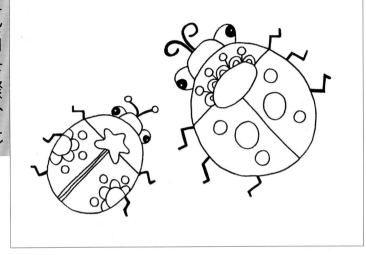

把瓢虫的漂亮衣服画出来，看看谁最美。

范画步骤（三）

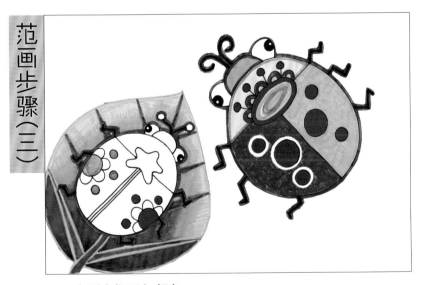

为瓢虫们添加颜色。

范画步骤（四）

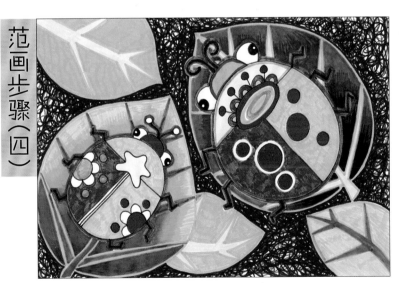

为画面中的瓢虫们加上树叶、树枝。

第 17 课 太空飞船

小龟龟终于坐上了飞船去太空旅游了。看它多开心啊！连小鸟都羡慕它呢。

教师范画

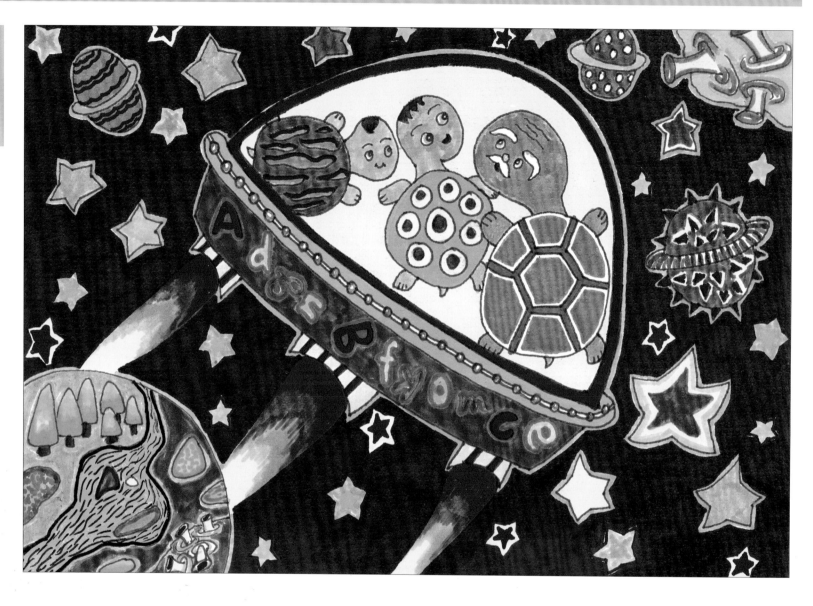

相关知识链接

乌龟是爬行动物，吃杂草和小动物。甲起保护作用，也可入药和做工艺品。

范画步骤（一）

用遮挡的方法勾画出飞船的样子。

范画步骤（二）

再添上主人公小·龟龟们。接着用浅色描外轮廓线。

范画步骤（三）

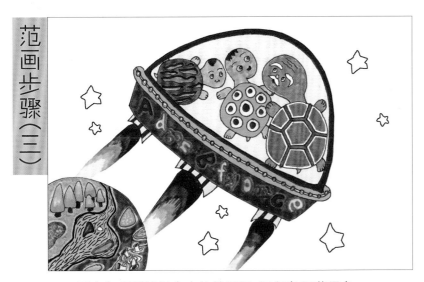

画出色彩新鲜且有变化的星星，用深色添背景色。

范画步骤（四）

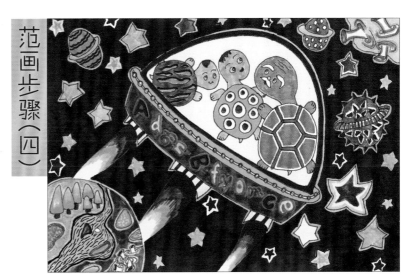

给飞船、小·龟龟和各个星球涂色。

第 18 课 苹果房子

在美丽的果树林中散步,玩耍,嬉戏,玩累了。眼前出现了一座漂亮的苹果房子,让我们走进去歇歇吧。请你猜猜看,苹果房子里的主人是谁? 是毛毛虫? 小瓢虫? 大苹果?

教师范画

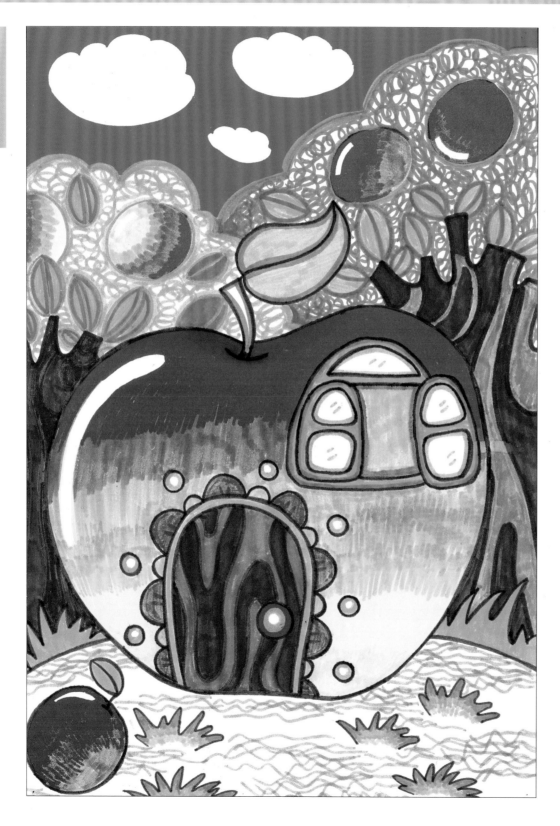

相关知识链接

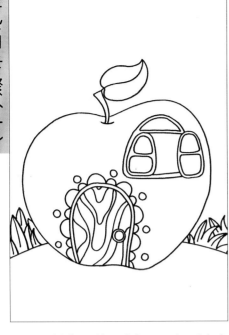

范画步骤（一）

开始作画前，我们可以用手来参照一下苹果房子画多大。再画出苹果的外轮廓。

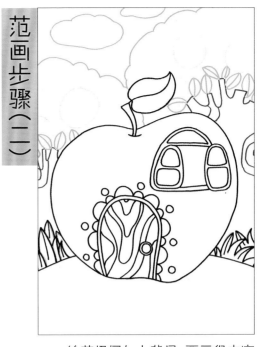

范画步骤（二）

给苹果屋加上背景，要画得丰富和漂亮一些。

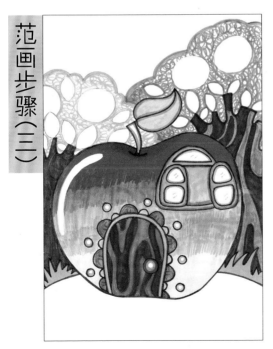

范画步骤（三）

我们再做一下粉刷匠吧，给房子刷上美丽的色彩。

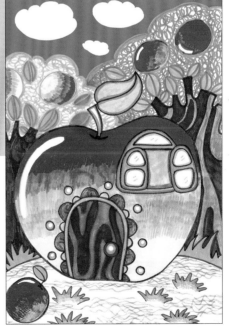

范画步骤（四）

现在你也来试着给美丽的苹果房子添些背景吧。大树、白云、太阳、草地、鲜花，或是房子的"小主人"。

第 **19** 课 哺 育

忙碌了一天的鸟妈妈飞回来了！鸟宝宝在窝里早已等急了。它们把嘴张得大大的，等着妈妈来喂呢。

教师范画

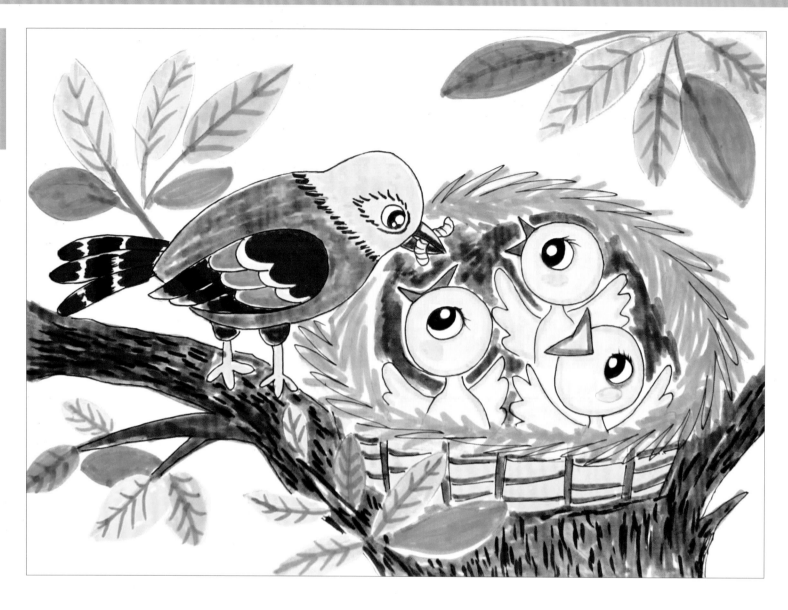

相关知识链接

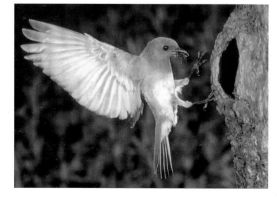

范画步骤（一）

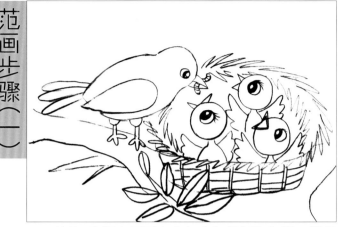

首先，我们在画面中央勾出鸟妈妈和鸟巢。巢里画上三只鸟宝宝。

范画步骤（二）

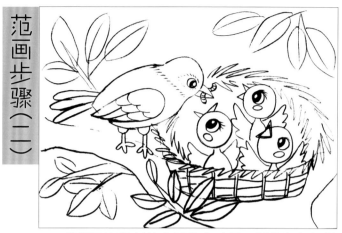

我们可以往树枝上画许多叶子。再往鸟妈妈的身上画些花纹。

范画步骤（三）

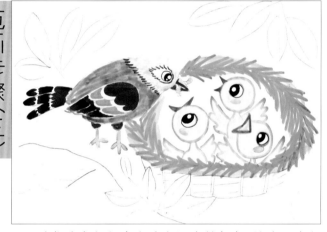

我们在鸟妈妈身上涂上漂亮的颜色，注意要有深浅变化。再给鸟宝宝和鸟巢涂上颜色。

范画步骤（四）

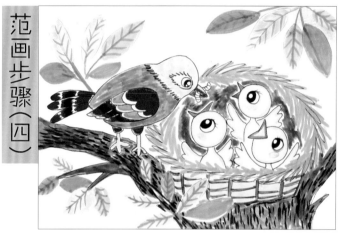

我们把树枝和所有树叶都涂上漂亮的颜色。哇！多么温馨的画面。

孩子的画

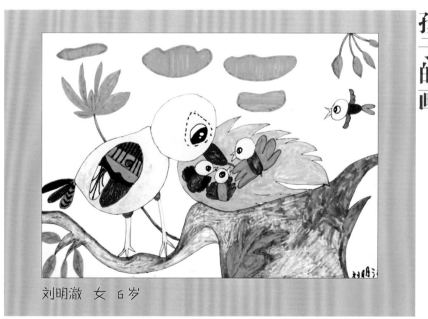

刘明澈　女　6岁

第 20 课 果果的聚会

果果里有那么多维生素和营养,小朋友们可不要光挑一种吃啊,它们都很爽口呢!

教师范画

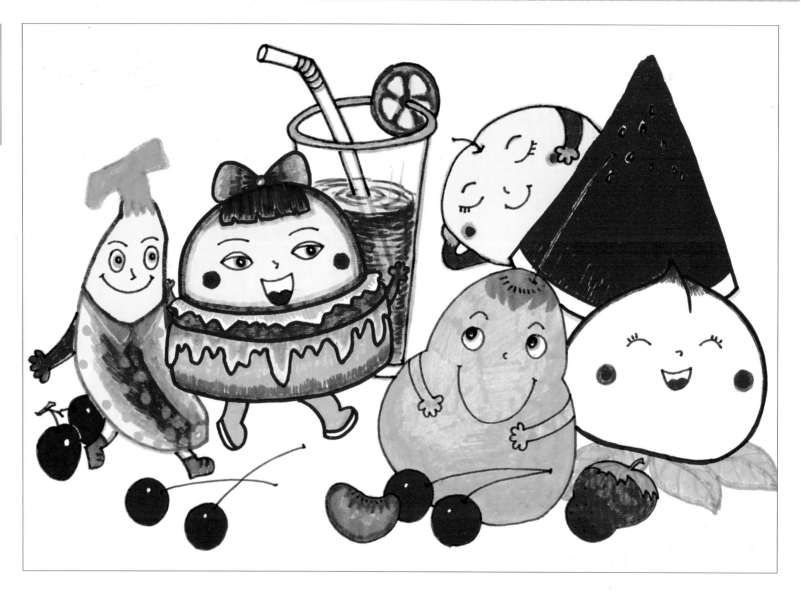

相关知识链接

范画步骤（一）

根据水果的特征勾画出它们的样子。

范画步骤（二）

用拟人化的手法让果果们像宝宝一样可爱。

范画步骤（三）

加入汉堡宝宝和橙汁饮料并上色。

范画步骤（四）

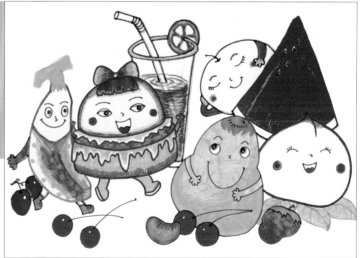

添加果果们的颜色，用深浅色和冷暖色来搭配画面。

第 21 课 群英荟萃

菜园里大丰收了,各种蔬菜都高高兴兴地出来晒太阳,它们快乐地为人们提供丰富的营养。

教师范画

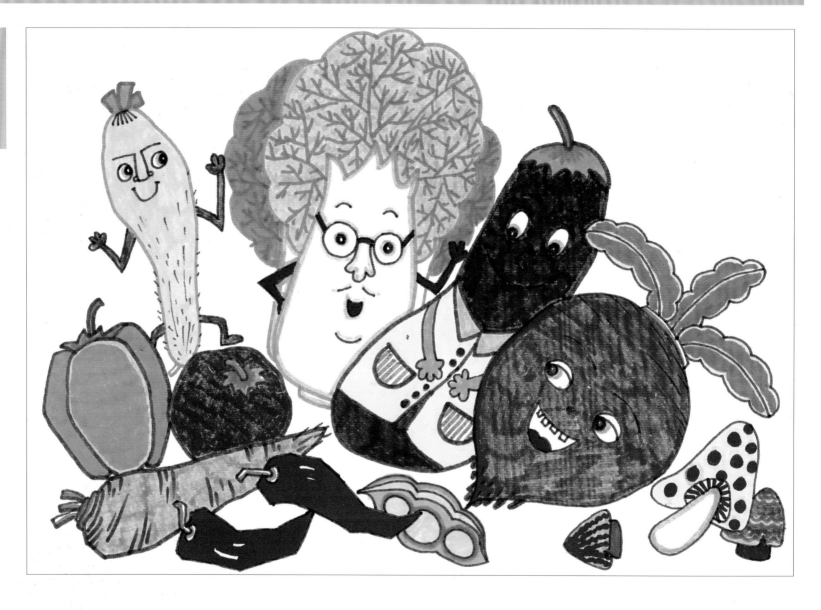

相关知识链接

范画步骤（一）

先画出前边小一点的蔬菜并上色。

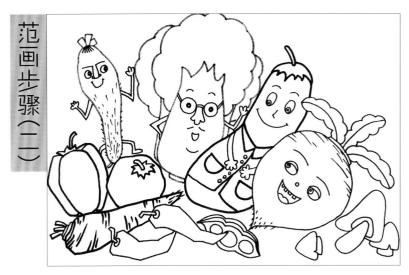

范画步骤（二）

勾画出萝卜、茄子、白菜和黄瓜并把它们拟人化。

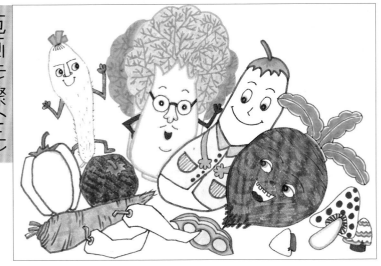

范画步骤（三）

给略大一些的蔬菜涂色。

范画步骤（四）

用对比色给剩下的蔬菜涂色。

第 **22** 课 大公鸡　　喔——喔——喔。神气的大公鸡爸爸带领着小鸡宝宝们做早操，伸伸腿来弯弯腰，展展翅膀快长大！

教师范画

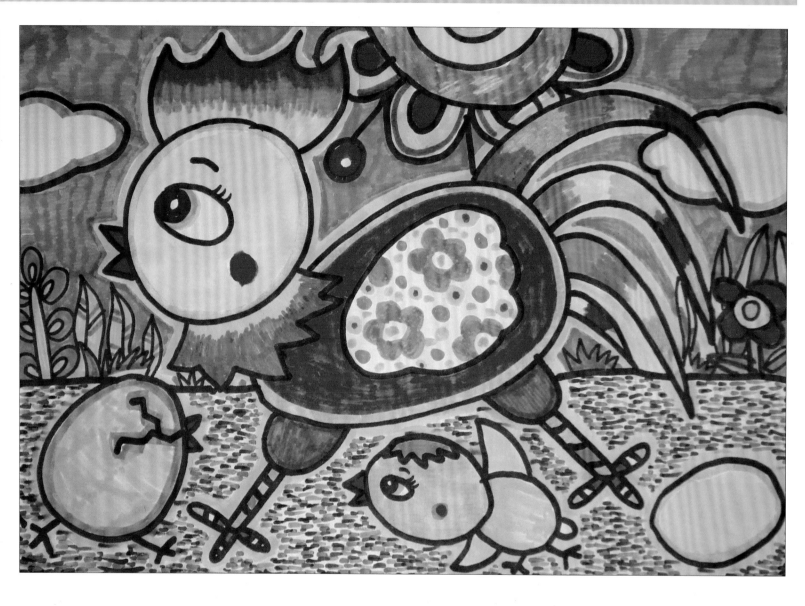

相关知识链接

范画步骤（一）

画出公鸡爸爸的外部轮廓。

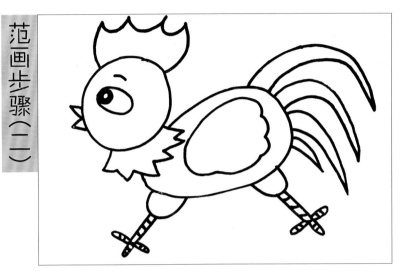

范画步骤（二）

为公鸡爸爸设计世界上最美的尾巴，帮公鸡爸爸长出两条腿来。

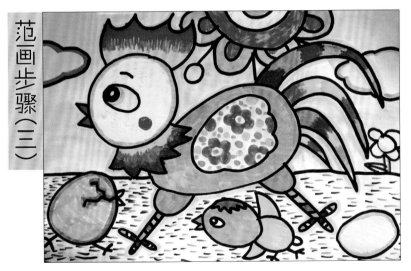

范画步骤（三）

为公鸡添加颜色,尾巴上羽毛颜色要尽量加得漂亮些哦!

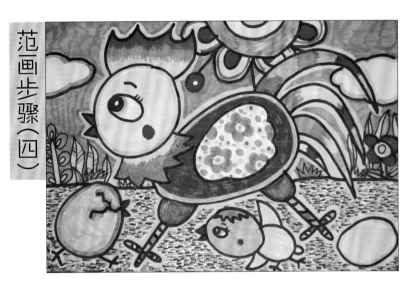

范画步骤（四）

为整个画面丰富内容,用你的想象力哦!

第 23 课 · 小蜻蜓

要下雨了,小蜻蜓飞得很低。它飞到荷花上面,闻了一下,真香。

教师范画

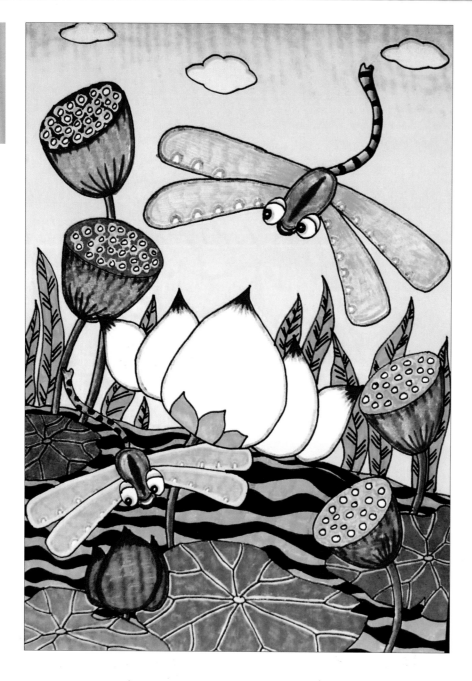

范画步骤(一)

画出荷花和荷叶,并给荷叶涂色。先用浅色描出荷叶的轮廓,再以深色添上其他位置颜色。荷花以渐变为主,可以留部分白色。

相关知识链接

蜻蜓有"空中骄子"的美称,属昆虫类。它头部运动灵活,有一对由数万只小眼睛组成的大复眼。两对透明的翅膀,脚上有钩;雌蜻蜓在水上产卵,卵成为幼虫后以蚊子幼虫为食物。

范画步骤（二）

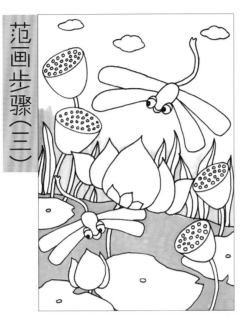

加入位置不同的两只小·蜻蜓，注意飞行方向和遮挡关系。

范画步骤（三）

给小·蜻蜓涂色。翅膀以浅色为主，表现半透明的样子，接着添画出莲蓬，并上色。

范画步骤（四）

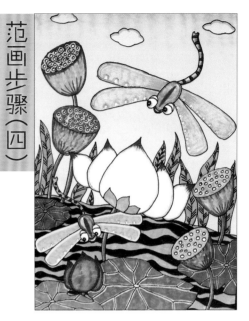

用深浅不同的蓝色画水面，然后选择天空的颜色。小·朋友，天空可不一定是蓝色的哟。

孩子的画

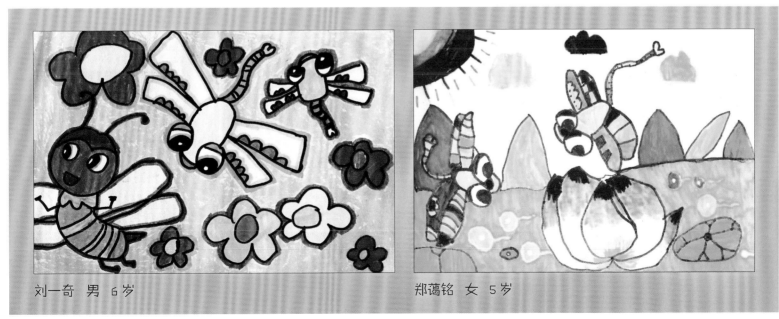

刘一奇 男 6岁

郑蔼铭 女 5岁

第 **24** 课 大力士　哇！熊熊的力气好大。

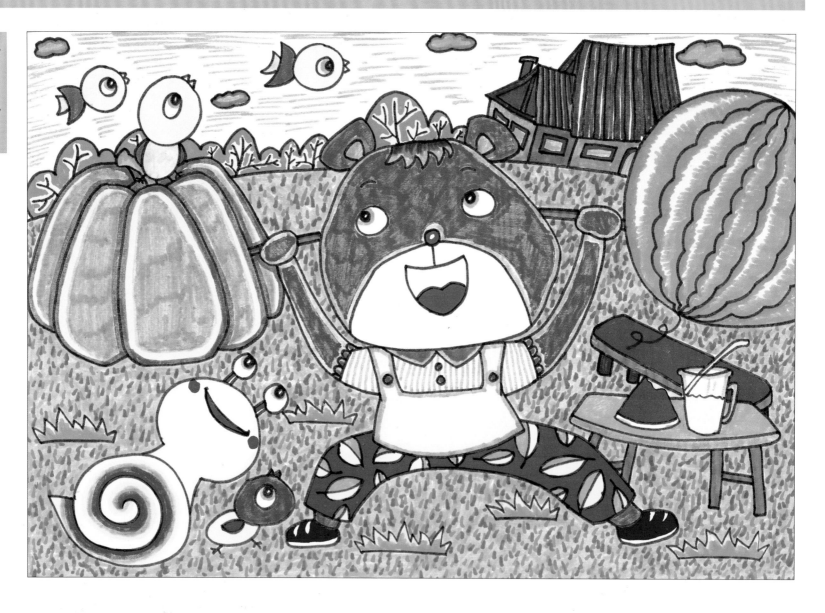

熊是生活在寒冷地区最大的陆地动物，有一身厚厚的皮毛和又小又圆的耳朵、又粗又短的腿。熊是动物王国中的大力士，会游泳，会爬树，还会像人类一样两脚站立。

范画步骤（一）

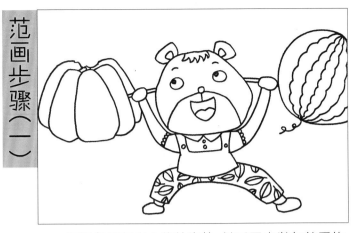

用黑色笔勾出小熊的姿势，然后画出举起的重物。

范画步骤（二）

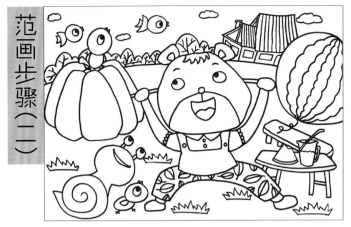

加入虫虫和其他环境背景。

范画步骤（三）

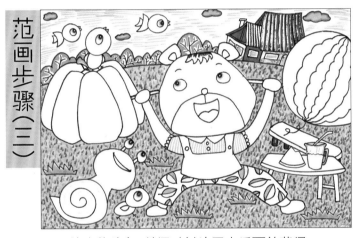

给小熊涂色，并用映衬法画出后面的背景。

范画步骤（四）

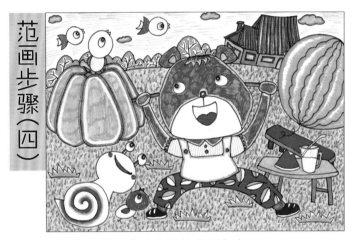

仔细刻画虫虫和其他背景颜色。

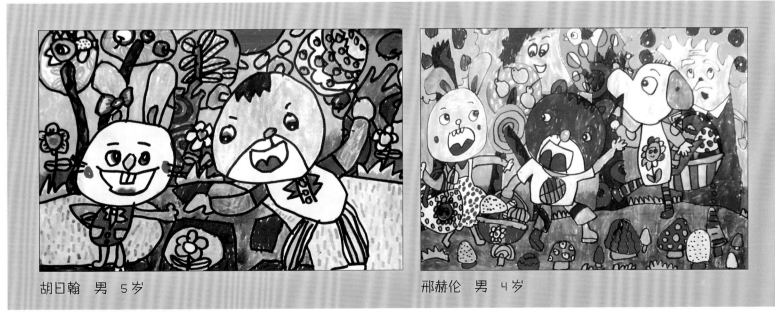

胡日翰　男　5岁　　　　　邢赫伦　男　4岁

孩子的画

第 **25** 课 刺猬的礼物

今天是快乐的节日，小刺猬收到了长辈和伙伴们送给它的许多礼物：新鲜的水果、美丽的鲜花、漂亮的丝带，小刺猬高兴极了。怎么把它们带回家？它想到了一个好办法——背着礼物高高兴兴地回家和妈妈一起分享。

教师范画

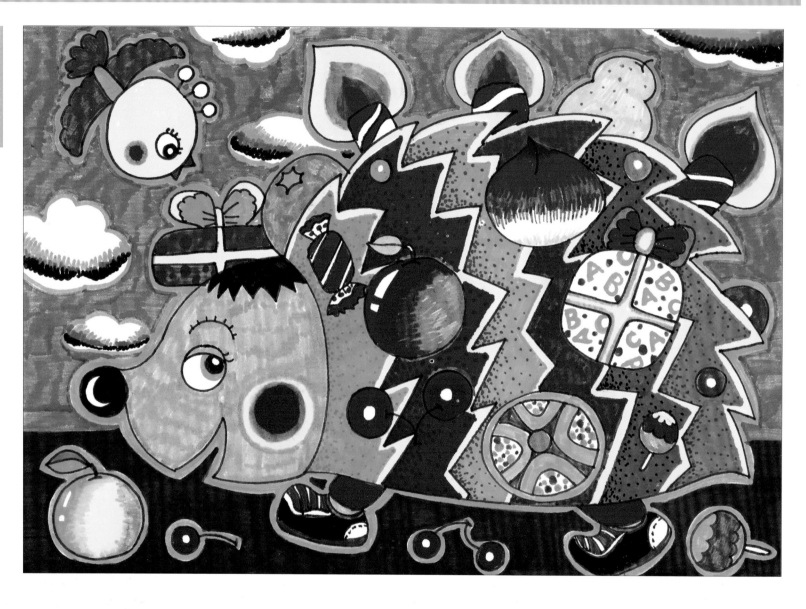

相关知识链接

范画步骤（一）

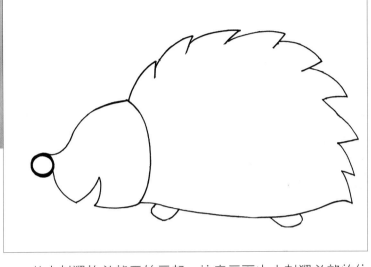

　　从小·刺猬的头部开始画起，注意画面中小·刺猬头部的位置。

范画步骤（二）

　　身体的外轮廓画好后，我们快来在它的身体上加上你送给它的礼物吧。

范画步骤（三）

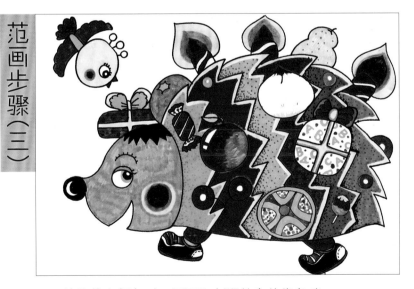

　　给礼物上颜色时可不要和刺猬的身体靠色哦。

范画步骤（四）

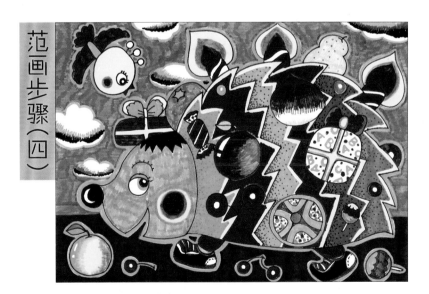

　　快快帮忙给小·刺猬来添些周围的环境吧，这样一幅构图完整、色彩鲜艳的小·刺猬就画好了。

第 26 课 噜 噜

哪里来的呼噜声? 像打雷一样, 睡得真香呀。猪宝宝在梦里一定梦见了美味, 要不怎么流口水了呢? 猪宝宝的枕头和被子真漂亮, 全是好吃的。怪不得它睡得这么香。

教师范画

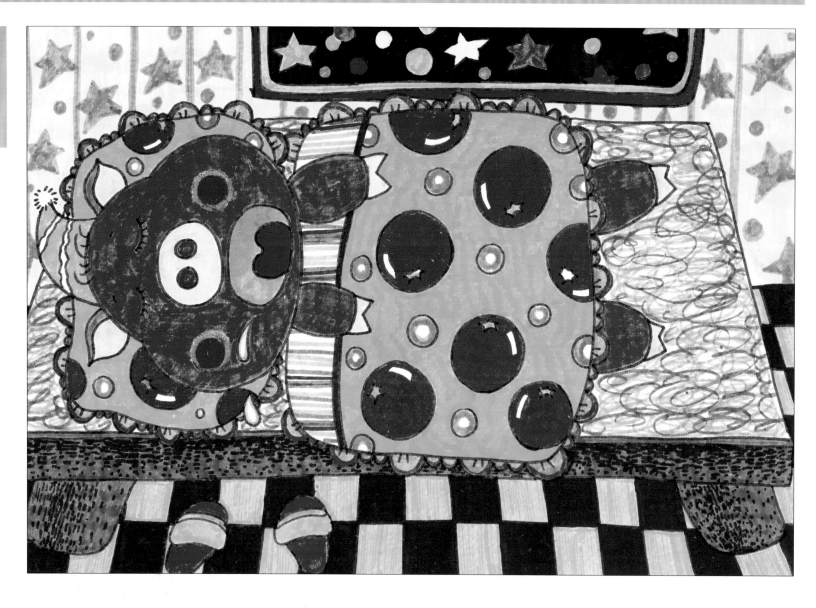

相关知识链接

范画步骤（一）

在画面适当位置画出猪宝宝的头和手。

范画步骤（二）

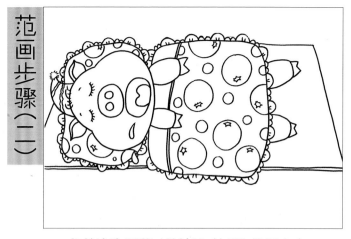

把猪宝宝睡觉时的被子、枕头和脚画出来。

范画步骤（三）

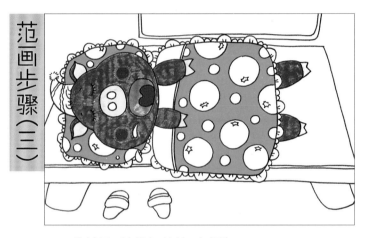

为被子、枕头加花纹，上颜色。

范画步骤（四）

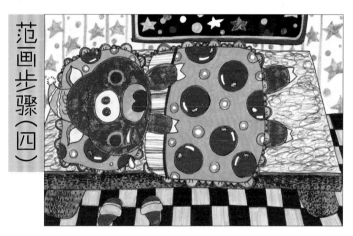

让我们一起动手为画面加上窗户、窗帘，还有一双猪宝宝的拖鞋。

孩子的画

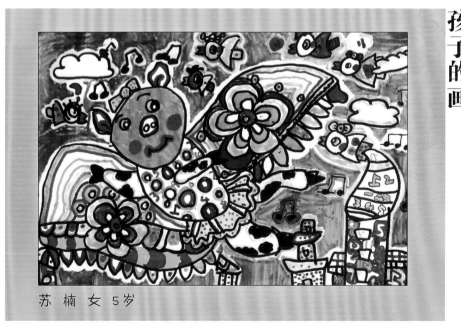

苏楠　女　5岁

第 **27** 课 **尖尖嘴和扁扁嘴**

清早起来,刚出壳的小鸡晃晃悠悠地出来找妈妈。它遇到了小鸭。"嗨,小鸭姐姐,你的花伞真漂亮。请问见过我妈妈吗?帮我找找吧。"

教师范画

相关知识链接

小鸡圆圆的头,尖尖的嘴,长有两条腿,每只脚有四个脚趾。头上有冠,腭下有缀。脚趾间没有蹼。

小鸭嘴扁,脖子略长,脚趾间有蹼,羽毛上有油。

范画步骤（一）

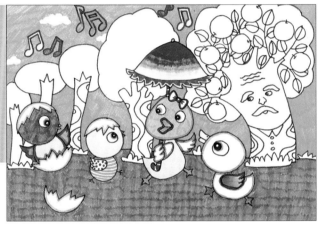

画出刚出壳的小鸡，并涂色。头部色浅并且少，身上可以多些变化。

范画步骤（二）

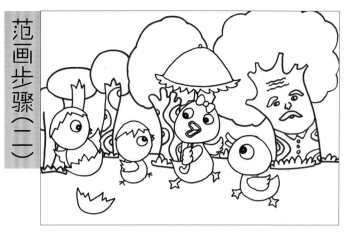

在不远处添上打伞的小鸭，并用画小鸡的方法配色，然后添加茂密的树林。

范画步骤（三）

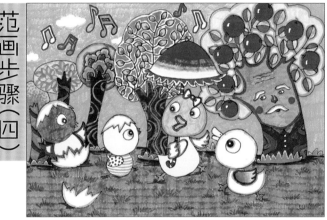

给画面加入背景的环境色，以冷色为主。

范画步骤（四）

看绿草地和小树林，多美丽的地方啊！小伙伴们在这里快乐地游戏着。

孩子的画

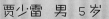

贾少雷　男　5岁

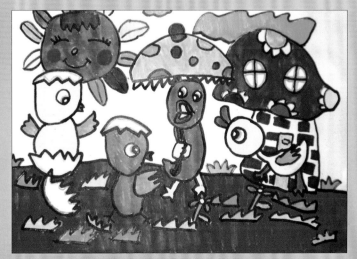

吴俊佩　女　7岁

第 **28** 课 青蛙·小·合唱

夏日的池塘边热闹了起来,蜻蜓飞来了,蝴蝶飞来了,蜜蜂飞来了,风儿飞来了,鸟儿飞来了。它们都飞来干什么? 来静静地听池塘里最美的音乐——青蛙·小·合唱。

教师范画

相关知识链接

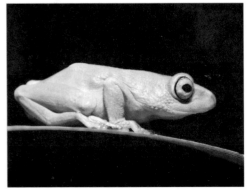

范画步骤（一）

在画纸的一边画出一只小·青蛙,正确把握小·青蛙的姿势。

范画步骤（二）

用遮挡的方法画出第二只小·青蛙。

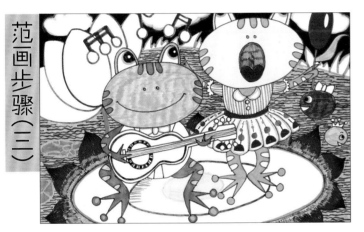

范画步骤（三）

让我们把舞台也快快搭建起来。

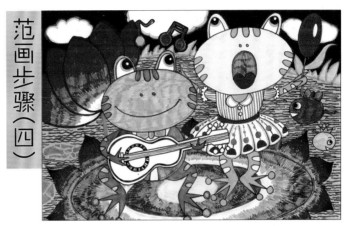

范画步骤（四）

大家一起来想办法,添加我们的画面。

孩子的画

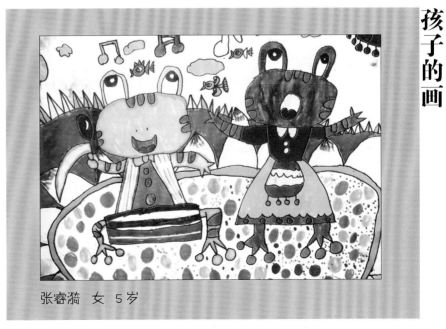

张睿漪　女　5岁

第 29 课 钓鱼的咪咪

小猫是最喜欢吃鱼的了，它也很喜欢钓鱼。看，这回大有收获呢。忍不住了，先吃一条吧！

教师范画

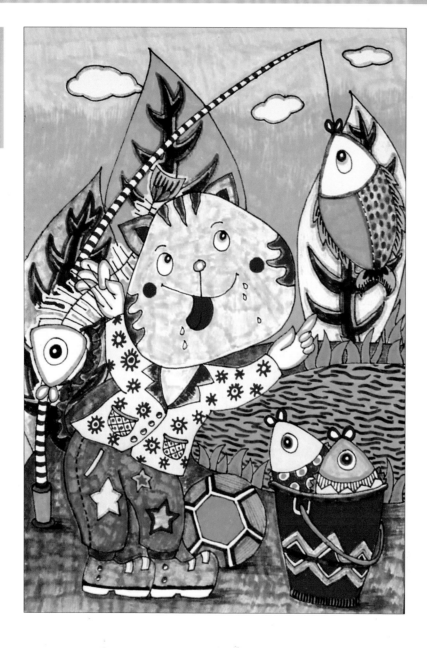

范画步骤（一）

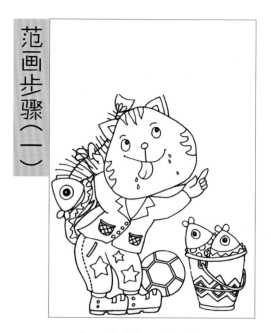

勾画出小猫吃鱼的样子，并注意比例的大小。

相关知识链接

猫喜欢捉老鼠，被称为"捕鼠夹子"。瞳孔会一天三变，胡子好像一把尺，用来量鼠洞的大小。脚趾下有小肉垫，脚掌上还有大肉垫，走路时没有声音。

范画步骤（二）

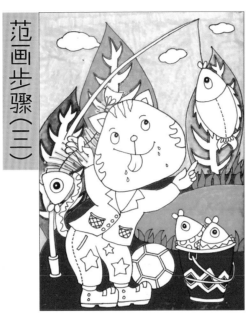

添上水桶和鱼竿。并设计出美
丽的树林。

范画步骤（三）

选出两到三种深浅颜色添画秋
天的树林。

范画步骤（四）

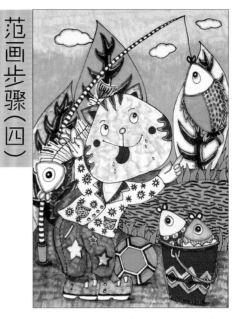

接着配出天空和草地的颜色，
再画出其他位置的色彩。

孩子的画

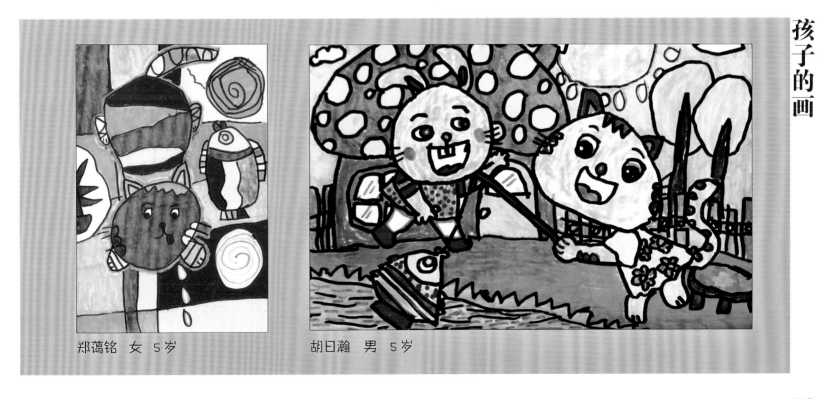

郑蔼铭　女 5岁

胡日瀚　男 5岁

第30课 捉迷藏

瞧。海里的小伙伴正在玩捉迷藏呢。八爪鱼的眼睛被蒙上了，可是它一点都不担心。因为它有好多爪子呢，根本不愁抓不到小鱼。

教师范画

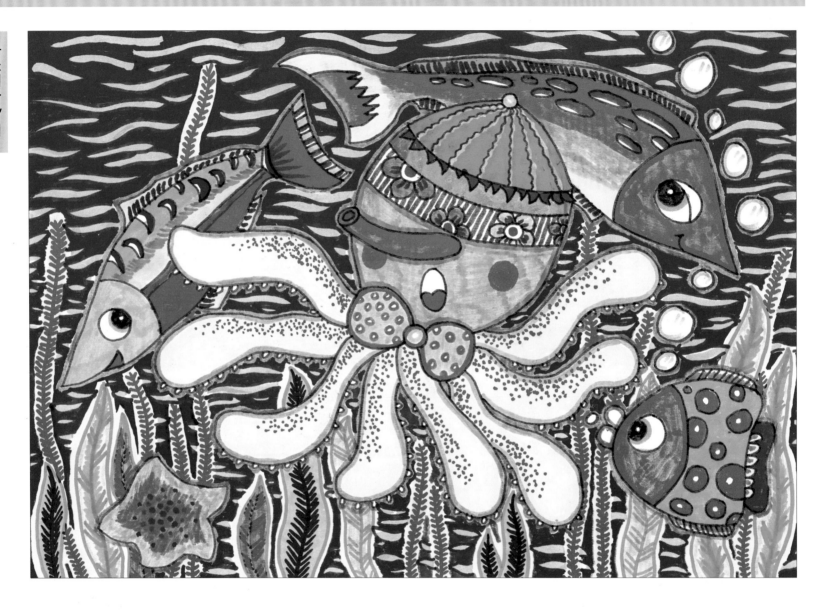

相关知识链接

八爪鱼，学名章鱼，是生活在海中的软体动物。它有八条腕足，其上面有吸盘，体内有墨囊。一旦遇到危险便把水染黑，乘机逃跑；万一跑不了会自断腕足以保全性命，不过它的腕足有再生的功能哦。

范画步骤（一）

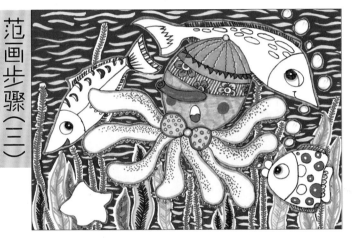

画出蒙住双眼的八爪鱼，注意它灵活的爪子并涂色。以暖色为主。

范画步骤（二）

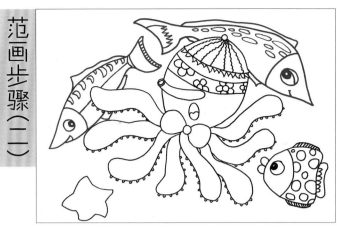

在八爪鱼身后加入其他的小鱼和水草等物体。

范画步骤（三）

先以波浪线为主用深浅不同的蓝色画出小波浪，再以深浅不同的绿色配水草。

范画步骤（四）

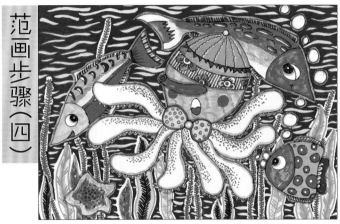

用对比的方法把小鱼的色彩画出来。小朋友，你们说八爪鱼会抓到谁呢？

孩子的画

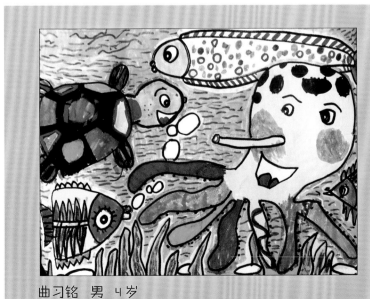

曲习铭　男　4岁

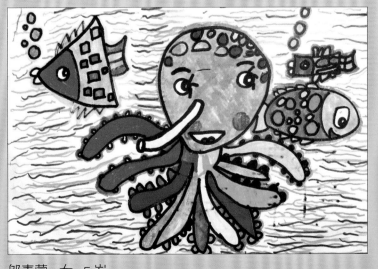

邬青蒙　女　5岁

1. 儿童画的魅力在何处?

孩子画画要画生活中熟悉的内容,没有生活的内容孩子是不会有感受的。没有感受也不会有丰富的联想和想象。正因为孩子的画是凭着联想和想象画出来的,才不会有客观的真实性,但也不是完全不真实。它是"似与不似"之间的一种儿童特有的绘画语言。这种语言定式是孩子所特有的,是成年人所不具备的,这也正是儿童绘画的魅力所在。我们在辅导孩子的时候一定要注意到这点,尽可能创造条件,引导和帮助孩子保持儿童绘画的魅力。

郁淑雅　女　6岁

2. 儿童什么时候学画最合适

绘画是对儿童进行智能综合训练的方式之一,孩子学画是没有时间限制的。每个孩子的自身条件及智能启动有先有后,关键是家长如何发现孩子的绘画欲求,进行因势利导,切忌用时间做衡量孩子学画天赋的标尺。家庭早期的美育教育是儿童走进绘画大门的重要环节,也是儿童走进社会、观察周围环境、培养孩子适应能力和创新思维的重要手段之一。

崔莜涵　女　6岁

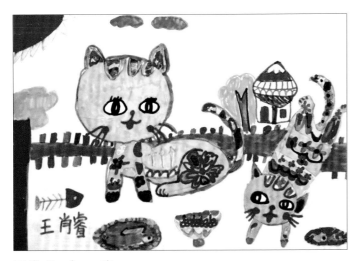

王肖睿　女　6岁

曹淞　男　7岁

门雪蓉　女　6岁

李嘉铭　女　5岁

顾仟依　女　6岁

刘效铭　男　5岁

3. 家长应该怎样对待孩子的画?

　　家长总想在下课后让教师对自己孩子的画作出评价。实际上家长要的是一种结果，其实孩子画画的过程是最重要的，而结果并不很重要。教师只是想从画画的过程中，看到孩子掌握了多少知识，还欠缺哪些知识，并不在意孩子的画画得怎么样。如画彩笔画时教师就能在孩子的画中看到孩子在对色彩的明度及用色的纯度等对比作用了解了多少，掌握了多少。如果在画中能看到这些，即使画面很"乱"，也是优秀作品。反之，画面干净漂亮很可能是平庸之作。正像前面所提到的那样，要考虑到孩子思维的局限性和顺序性，要注重孩子在画画时的细节。

郁淑雅　女　6 岁

张楚凡　女　12 岁

宁文菲　女　6岁

齐子皓　男　5岁

侯艺婷　女　7岁

王德强　男　7岁

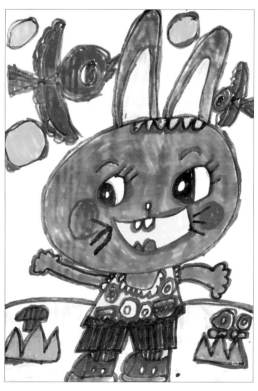

白云帆　男　6岁

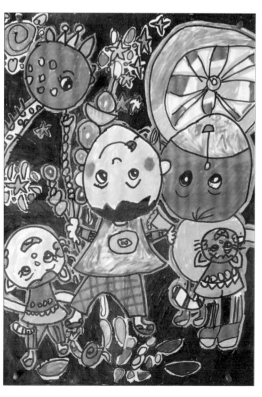

马鸣圻　男　7岁

4.学画的天才因素有多少?

有人说,学习画画需要有天赋,只要有了天赋,孩子学画一定会事半功倍、迅速成长。但我们根据自己学习和在教学中的经验得出:

画画与学习其他知识一样,再有悟性的孩子如果不用心画也只能画得一般。在知识的学习方面,即使是再聪明的孩子,如不下苦工夫,最终他将是一个不聪明的人。所以,小朋友们,你们可要加油啊,不能做个糊涂人。

各位家长也要注意这些。诚然学习绘画需要天赋的因素,但儿童画的学习更注重的是对孩子的自信心、毅力和思维创新能力的培养,这才是学习儿童画的重心所在。

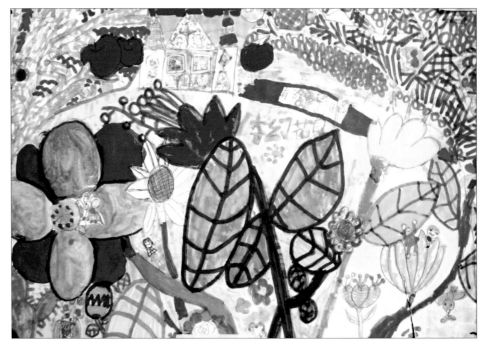

元　元　女　5岁

宋瑗安　女　6岁

陈鹤文　男　5岁

胡清扬　男　5岁

李昊翀　男　6岁

冯天姝　女　7岁

富知行　男　5岁

李镕冰　女　7岁

5. 容忍孩子的"毛病"

　　如果家长能容忍孩子画得一塌糊涂，这说明家长进步了许多。因为你看到的"毛病"对孩子来说并不是错误，而您也正一步步接近孩子的心。对待孩子应从一种宽容的心理去教育，不要停留在对成人和同事的评估原则上，否则会给孩子带来不小的压力，容易给孩子造成不必要的心理负担，使孩子会产生"我究竟错在哪儿？"的想法。毕竟孩子不是你的同事和战友，往往孩子的"毛病"正是他对现实生活的认知，您应该正确地认知它的内涵！

6. 孩子的认知状况

　　五岁左右的孩子在认知一件事物时不是凭理性而是凭直觉，往往出现清醒、模糊，认知、不认知等多次反复的过程才能达到真正认知和掌握。这是孩子学习过程中的正常现象，并不是孩子笨的表现。当您的孩子出现这种情况时您可一定要沉住气哦，要耐心帮助孩子准确理解所须认知的事物。这正是孩子学习儿童画时，对认识能力培养的最佳时机；请亲爱的家长朋友们能够准确地把握这个时机，帮助孩子认知事物。

肖　琦　女　5岁

邢书豪　男　5岁

佟昕哲　男　5岁

陈鹏宇　男　6岁

余蕾　女　5岁

张智威　男　4岁

阎恩瑾　男　6岁

7.儿童画的培养目标

有的孩子在画画时心情很激动，光忙着把激情倾泻到画纸上，结果乱七八糟，家长看了极为不满。我倒觉得这样的孩子富于创造性，反而应该值得大张旗鼓地肯定和表扬。这正说明孩子在专心地做一件"伟大的事"，他在将情感用画画的方式表达出来。如果我们想培养画家，有可能去选择画面干净漂亮、按"路子"画的人，但我们培养的目标是——有个性、有创建、有独立思考能力的人。我们要的不是名片上的能人、证书上的成就，而是极富创造性的人。

8.孩子需要肯定和赏识

孩子画画最大动力来自家长和老师及周围环境的支持，而这种支持莫过于赏识和肯定。即便是孩子画得"一塌糊涂"，家长只要能保持平静的心态，总能找到可称赞之处。有时，妈妈一句夸奖的话，孩子一生不忘。比尔·盖茨在写给妈妈的信中有这样一段话："我爱您，妈妈。您从来不说我比别的孩子差，您总是在我干的事情中不断寻找值得称赞的地方。"赏识对孩子来说是最大的动力。

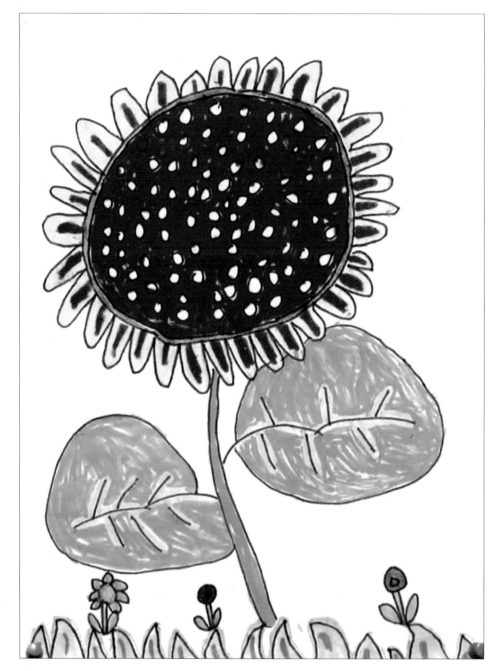

王云菲　女　5岁

毛一格 女 7岁

赵静妍 女 4岁

梁雪萱 女 5岁

房思彤 女 6岁

潘柏霖 男 5岁

刘思远 男 5岁

9. 孩子在观察上有什么局限?

儿童和成人不一样，受生活阅历和自我控制能力及表达能力的影响，儿童画画时观察到和想到的不一定能马上表现到位。已表现出来的东西，一定是观察到的和想到的。但是观察到和做到还有一定的距离，这就是思维能力和表达能力不同步引起的。我们在指导孩子画画的时候一定要从培养孩子的观察能力方面着手，并注意到孩子在观察上的局限性，正视孩子思维能力，这样才能因势利导，顺利地指导孩子提高学习和观察能力。

庄凡力　男　4岁

孙千术　男　5岁

陈秋含　女　5岁

余天淏　男 6 岁

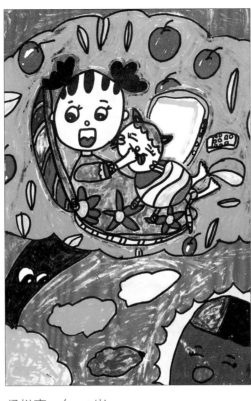

吴悦嘉　女 6 岁

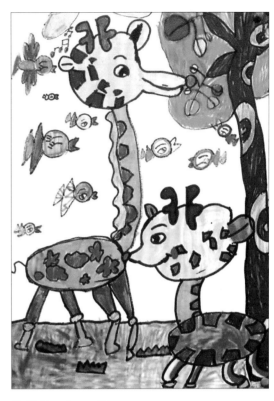

宁雅姝　女 6 岁

王文瑄　女 4 岁

苏楠　女 6 岁

10.孩子画画时应该注意什么问题?

　　孩子的画不要强调什么头圆不圆啊，线直不直啊，太阳红不红啊之类的问题，重要的是画出孩子心里的感受，线条和色彩只是绘画表达情感的工具，绝对不是把老师的画复制下来就是好的。孩子要学会用线条和色彩展现他的思想，即使太阳蓝了、花儿绿了、脸花了，那也是孩子的记忆，不要破坏这最原始的表达。可以说，孩子的画是人类最直接的最简洁的原始表达方式，这是成年人所无法比拟的。而孩子在画画时胆子应该大一些，心要细一些，构图饱满一些，内容多一些，主要的内容要画得大一些，次要的内容要画得小一些，心要放松一些，约束少一些！怎么样，能做到吗?

苏雨婷　女　4岁

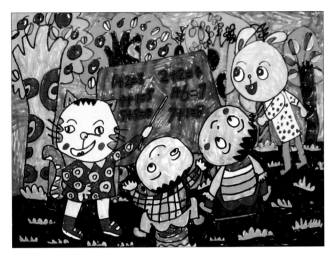

孙嘉蕊　女　6岁

余思澄　女　6岁

王丛乔　男　4岁

刘效铭　男　6岁

顾轶涵　女　5岁

曹潇文　女　9岁

11. 孩子说"我不会画"怎么办？

　　如果孩子喜欢画画却说我不会画，这说明孩子已经受到了大人的干扰，在画的过程中遇到了不少批评，让孩子没有了自信。一个孩子缺乏了自信是很可怕的，这与成人的心理是雷同的，一旦缺乏了自信，孩子就会打退堂鼓，对正在进行的"工作"产生逆反心理，认为不能掌握它，并要退却。这也是许多孩子在学习到一定阶段或在学习过程中半途而废的现象发生的重要原因。而这个时候家长和老师就应该注意到并尽快帮助孩子排除干扰因素，重塑自信，使孩子能够有勇气战胜困难，树立起不半途而废的恒心和面对困难能够"打持久战"的耐力。一个没有自信的孩子，学什么也学不好。

宛荻凡　女　6岁

于佳洋　男　5岁

缪之源　男　5岁

曹斯文　男　6岁

李梓祺　女　4岁

程　诚　女　5岁

顾方圆　女　6岁

作者简介

王 敏

毕业于鲁迅美术学院，现为沈阳市铁西区教师进修学校、辽宁省美术家协会会员、青年美术家协会理事、九年义务教育小学美术教材编委。其油画作品多次参加省市大型画展并在报刊杂志上发表。其中《秋天的风景》获2003年辽宁省教师美术作品展金奖。辅导的学生作品在国际国内绘画大赛中多次获奖，水墨画《鸟儿是我们的好朋友》被中国美术馆收藏。本人也获得多项优秀辅导奖。著有《胖胖熊摆棒棒》（辽宁民族出版社）、《儿童简笔画电视同步教材》（辽宁教育出版社）。主讲的20集电视片《儿童简笔画》在全国8个省、市电视台播出。

王 琳

毕业于沈阳大学艺术工程学院艺术设计系，学士学位。中共党员。现为沈阳市皇姑区少年宫美术教师、沈阳市教育学会会员、沈阳市青年美协会员。从事美术教育工作以来，以儿童彩笔画、油画棒画、彩墨画教学为主，辅导的学生多次在全国、省、市美术比赛中获得等级奖。在沈阳市"我为沈阳添色彩"儿童画精品展活动中获辅导金奖，撰写的论文多次在省、市论文评比和教学研讨会上获等级奖。

王鲁宁

毕业于鲁迅美术学院教育专业。现为沈阳市皇姑区少年宫美术教师、中国校外教育学会会员、沈阳市教育学会会员。从事美术教育工作十余年，以彩笔画、彩墨画教学为主，每年均有近百名学生在国际、国家、省市各类比赛中获奖，学生作品多次被刊登在报刊杂志上，并有十余幅作品被送到荷兰、日本、南非等国家展览交流。本人也多次获得辅导奖、伯乐奖、园丁奖，论文多次在全国研讨会上获奖。